讓花藝作品全然蛻變

插花課的超強配角

葉材の運用魔法LESSON

Flower Arrangement Lesson
With Green Magic

歡迎光臨
多采多姿的
花＆葉的創作世界

銀幕上的明星必須靠優秀配角的襯托才能顯得更耀眼，花與葉的關係也是如此。本書中的葉材，只要巧妙運用，即可使主角的「花」展現出全然不同的風貌，變得更美麗、更鮮嫩、更令人賞心悅目，因此建議你一定要試著去接觸，蘊含著無限可能性的葉材魅力。

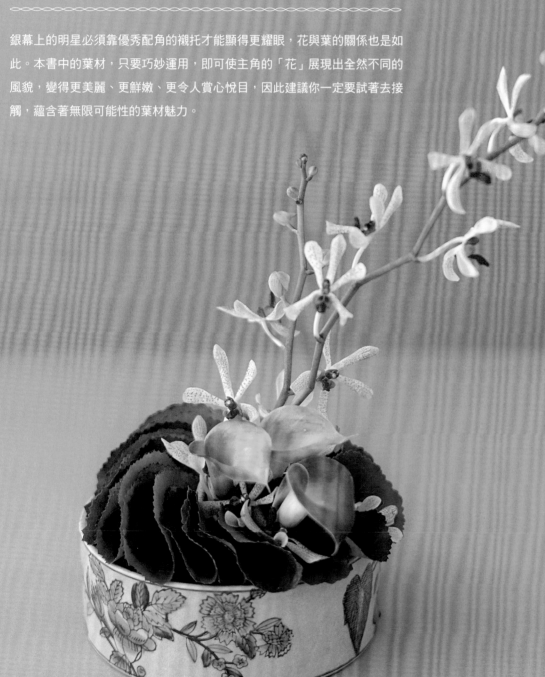

葉片輕輕對摺＆排疊在一起
就像要刮起一陣旋風

將葉緣為鋸齒狀的圓形葉片輕輕對摺後並排疊在一起，巧妙地構成漩渦狀。綻放的蘭花和生動活潑的螺旋狀自然連成一氣，整個作品因而源源不絕地產生捲起漩渦往上噴發的氣勢。

＊海芋·蜻蜓蘭·銀荷葉

搭配少量花材就能展現
無限魅力

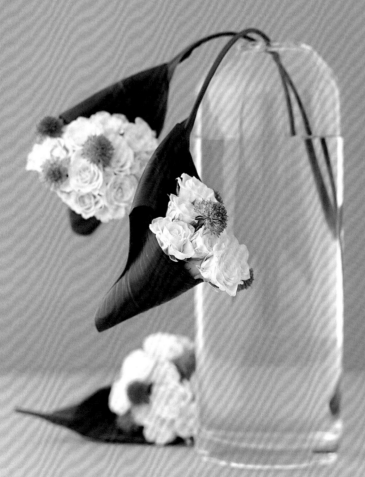

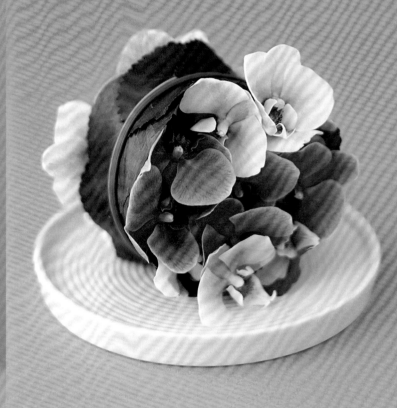

將葉片摺成甜筒狀
完成小巧可愛的吊籃風作品

呈裝花束的是已經摺成甜筒狀的大型葉
片，平面的葉片只要摺疊一下就變立體。
綁成小花束後四周環繞葉片，迷你玫瑰展
現出來的氣勢也不容小覷。訣竅是插入花
器後，杯狀部位像垂掛在長長的葉柄上。
＊玫瑰・松蟲草・葉蘭

收集好圓形的素材
捆紮一下就OK

花朵或葉材都是圓形，橫向並排幾枚葉
片，上面擺好花材後輕輕捲起，試著捆紮
成圓筒狀。因為形狀很逗趣而呈現出天真
浪漫的表情，看到作品讓人很難想像是高
貴典雅的蘭花。 ＊蝴蝶蘭・銀荷葉・澳洲
草樹

葉材——
使用方法不同，
搭配出來的感覺就不一樣

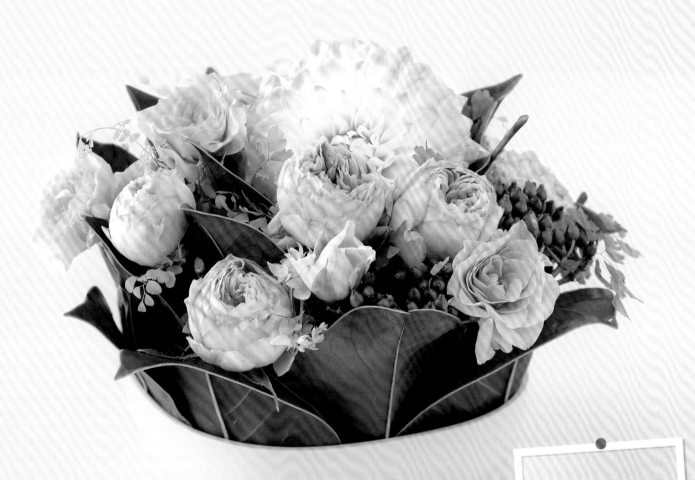

利用茶色的葉背
營造淡淡的亞洲風情

長在枝條上的大型葉片，看起來氣勢十足
又充滿著野性美。而將葉片一一剪下，露
出茶色葉背夾在花朵之間，成了既可襯托
花色，又能發揮畫龍點睛效果的重點裝
飾。欣欣向榮生長的葉片剪下後，若隱若
現地夾在花朵之間，充滿西洋風情的花立
即散發出一抹淡淡的亞洲風情。　＊玫瑰2
種・大理花・鐵線蕨・洋玉蘭葉等

不剪下葉片
整株葉材直接使用……

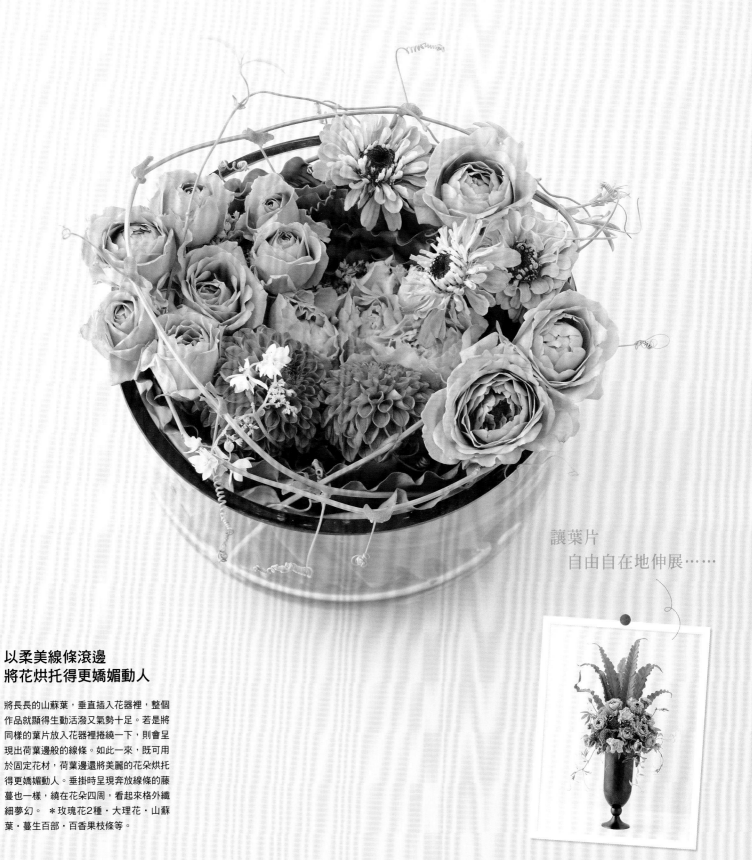

讓葉片
自由自在地伸展⋯⋯

以柔美線條滾邊
將花烘托得更嬌媚動人

將長長的山蘇葉，垂直插入花器裡，整個
作品就顯得生動活潑又氣勢十足。若是將
同樣的葉片放入花器裡捲繞一下，則會呈
現出荷葉邊般的線條。如此一來，既可用
於固定花材，荷葉邊還將美麗的花朵烘托
得更嬌媚動人。垂掛時呈現奔放線條的藤
蔓也一樣，繞在花朵四周，看起來格外纖
細夢幻。 ＊玫瑰花2種·大理花·山蘇
葉·蔓生百部·百香果枝條等。

Contents

插花課的超強配角
葉材の運用魔法LESSON

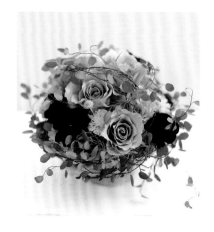

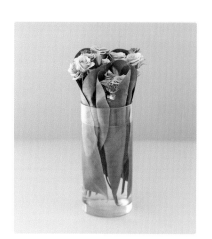

本書用法
本書中記載的花材名稱基本上都是通用名稱。
花材相關數據來源為2012年8月資料。
＊書中僅記載花藝創作及攝影者姓名，詳情請參閱P.113至P.114。

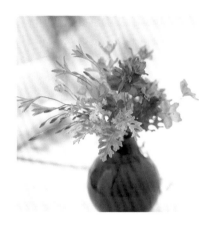

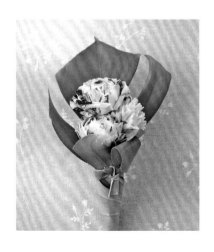

Chapter

1

How to Use Greens

以線狀葉材為重點裝飾

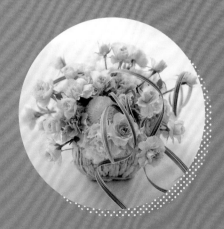 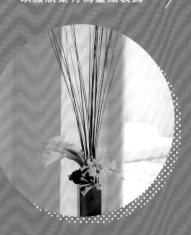 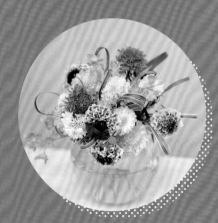

完成的花藝作品
馬上不同

請試著挑選形狀或質感與花藝作品中的主花大異其趣的葉材，加入平常的作品之中。如此一來，整個作品的印象就會馬上不一樣，表情也更加豐富。無法營造出生動活潑的氛圍、作品氣勢不足……這時候，就是葉材該出場的時刻。葉材使用方法非常廣泛，一定能幫你大幅拓展花藝作品的表現範疇。

從使用方法上多花點心思吧！

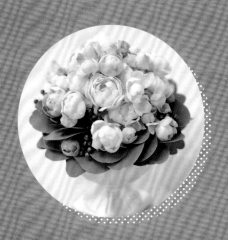
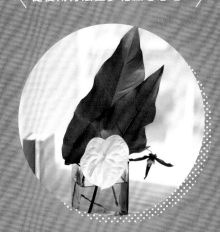
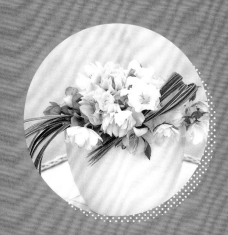

lesson 1

加入葉材
花藝作品的感覺
變得如此令人驚豔！

試過完全以花構成花藝作品，嗯……看起來就是不夠滿意。

這時候若加入葉材，一定會有令人驚豔的表現。

Before

希望塊狀的花藝作品能更加生動活潑

米色玫瑰與深茶色的巧克力波斯菊構成的典雅花藝作品。插入花器後，花朵緊緊地依偎在一起，因此整個作品看起來就是少了變化和生動活潑的氛圍……＊玫瑰2種・巧克力波斯菊・松蟲草（花／山本　攝影／中野）

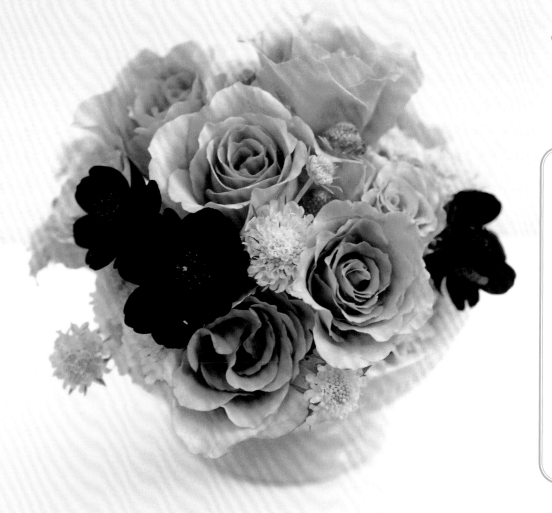

➕ 增加的葉材

鈕釦藤

藤蔓可彎曲成纖細柔美的線條，長滿了圓形小葉片，因模樣可愛而廣受歡迎的蔓性葉材。

12

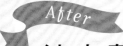

繞上蔓性綠色葉材
描繪出躍動的線條

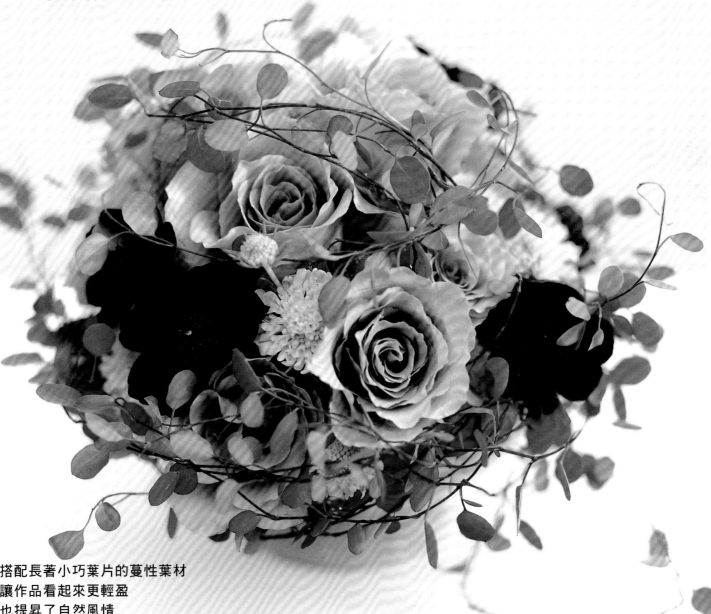

搭配長著小巧葉片的蔓性葉材
讓作品看起來更輕盈
也提昇了自然風情

搭配葉片小巧又散發著奔放感的藤蔓，為作品增
添輕盈曼妙的律動感。素樸的藤蔓還具備讓花看
起來更自然的效果，葉色深綠，儘管小巧還是能
適度地發揮存在感。

◆搭配方法
搭配的小花必須矮一點。先將數條鈕釦藤綁成
束，再將藤蔓兩端插入花朵之間。

將外型甜美的玫瑰花剪短後，插在花器的正中央，四周搭配結實纍纍的紅色果實。以柔美的色彩構成優雅的作品，美中不足的是，整個作品缺少了亮點。＊玫瑰・胡椒果實（花／山本　攝影／中野）

＋ 增加的葉材

多花桉（尤加利）

特徵為褪色成白色般的葉片，渾圓柔美的葉形也非常漂亮。直接使用或剪下葉片使用都OK。

− 減少的花材

將胡椒果實的分量減少為三分之一。

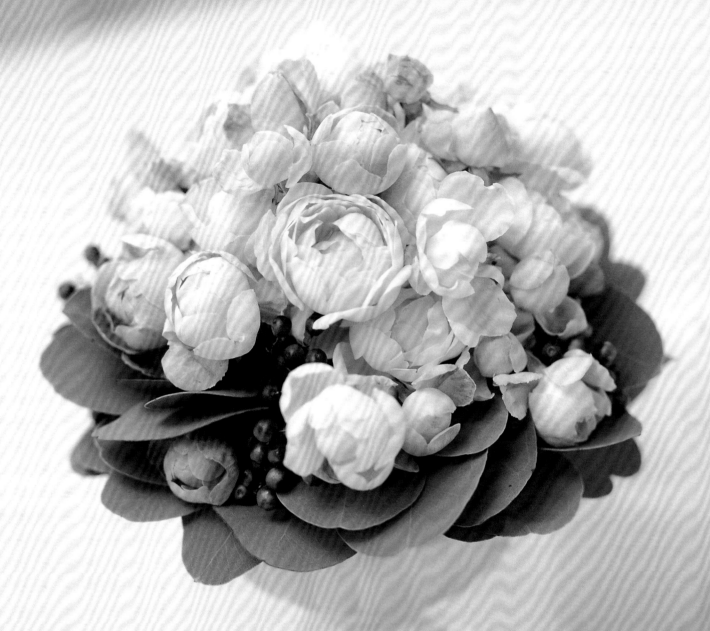

以色彩柔和的綠色葉片
搭配充滿甜美氛圍的作品
效果真是好得沒話說

將葉片重疊在花器邊緣，花材四周環繞著葉材。
如此一來，玫瑰花輪廓顯得更凝聚。葉色典雅低
調，葉形也很可愛，所以一點也不會破壞作品的
甜美氛圍。

◆搭配方法
剪下多花桉葉片後，沿著花器邊緣依序插入，構
成交互重疊成好幾層的狀態。

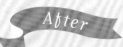

環繞四周的葉材
將花的輪廓襯托得更鮮明

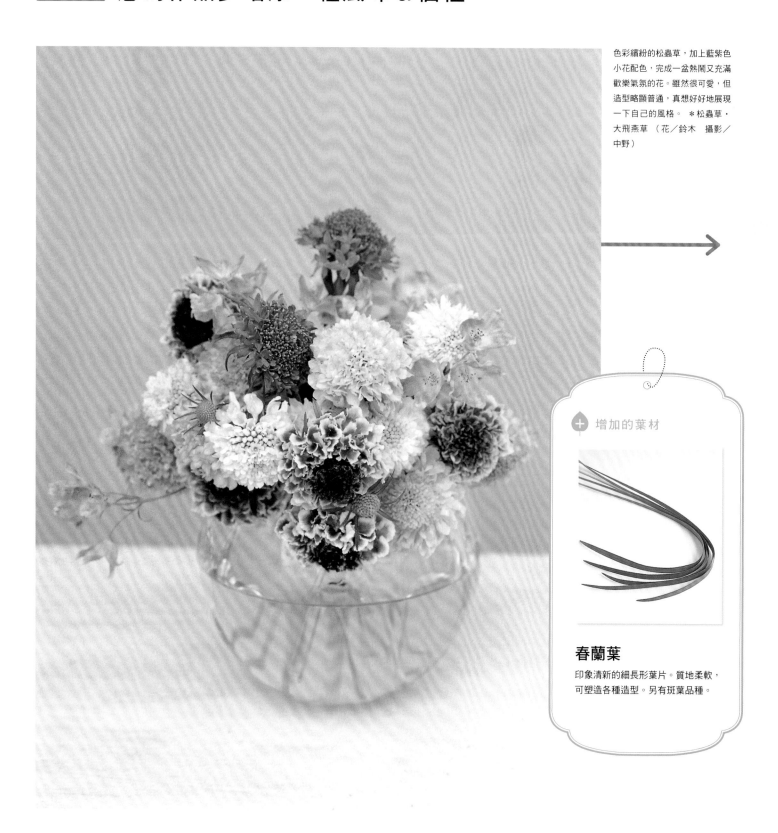

色彩繽紛的松蟲草，加上藍紫色小花配色，完成一盆熱鬧又充滿歡樂氣氛的花。雖然很可愛，但造型略顯普通，真想好好地展現一下自己的風格。 ＊松蟲草‧大飛燕草 （花／鈴木 攝影／中野）

＋ 增加的葉材

春蘭葉
印象清新的細長形葉片。質地柔軟，可塑造各種造型。另有斑葉品種。

學會設計感濃厚
且印象鮮明的葉材用法

隨意加入
繞成環狀的纖細葉片
整個作品好像打上漂亮的緞帶

將繞成環狀的春蘭葉隨意地插入花朵之間，迥異
於花朵的纖細線條成了重點裝飾，卻不會喧賓奪
主。隨處加點深綠色，每一朵花的表情就被襯托
得更鮮明。

◆搭配方法
一邊觀察色彩搭配情形、一邊加入花朵。春蘭葉
繞成環狀後，以釘書機將兩端固定在一起。

希望花藝作品充滿設計感

Before

以特色鮮明的火鶴花為主角，其他花材頓時失去光彩，而使整體感顯得太素雅。 ＊火鶴・鐵線蓮・綠石竹（花／中三川　攝影／中野）

➕ 增加的葉材

紅柄蔓綠絨

葉表油亮的深綠色觀葉植物。此品種蔓綠絨的葉背為暗紅色，用法上可以更有變化。

➖ 減少的花材

將所有的綠石竹拿起。

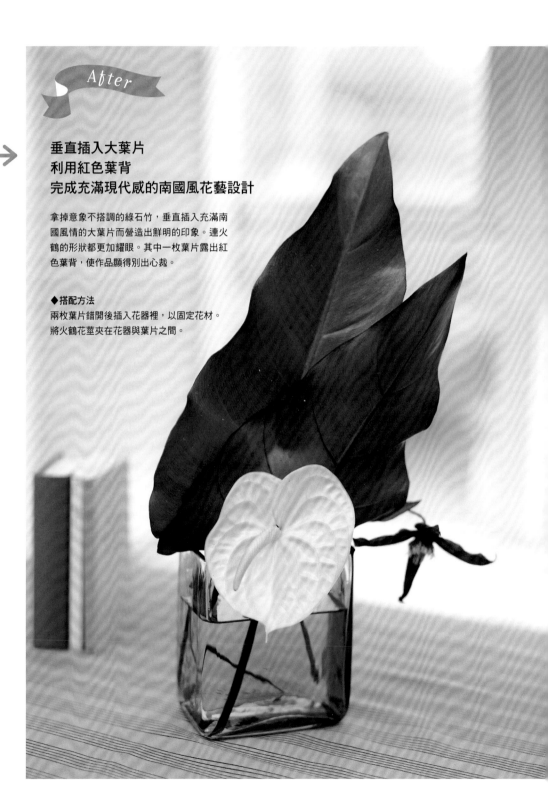

After

垂直插入大葉片
利用紅色葉背
完成充滿現代感的南國風花藝設計

拿掉意象不搭調的綠石竹，垂直插入充滿南國風情的大葉片而營造出鮮明的印象。連火鶴的形狀都更加耀眼。其中一枚葉片露出紅色葉背，使作品顯得別出心裁。

◆搭配方法
兩枚葉片錯開後插入花器裡，以固定花材。將火鶴花莖夾在花器與葉片之間。

→ 大膽採用存在感十足的葉材

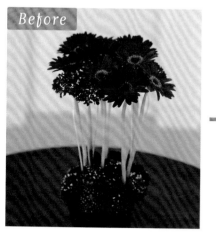

Before

將非洲菊插得高高地，再將松蟲草插在下方，造型非常有趣！只是紅色太多會不會有點俗氣呢？
＊非洲菊．松蟲草（花／山本　攝影／中野）

After

➕ 增加的葉材

紐西蘭麻

柔軟度適中，亦具備挺度，因此無論捲繞或垂直插入都適用。另有白色或黃色斑葉等品種。

➖ 減少的葉材

非洲菊和松蟲草各減少一小部分。

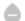

編織似地將細長葉片
繞在花朵的腳邊
使作品充滿著藝術氣息

將茶色紐西蘭麻繞編在花莖的底部。讓少許松蟲草從葉片之間探出頭來，底下的顏色較沉穩，巧妙地將頂端的紅色花朵襯托得更鮮豔，完成一盆令人印象深刻的作品。

◆搭配方法
使用紐西蘭麻，葉片較寬，可縱向撕成兩半後，在松蟲草之間穿梭繞編。

一樣的葉材

還是能配合目的 作出各式各樣的運用

可加工的葉材之最大魅力在於，一枚葉片就能作出各式各樣的運用。

建議你不妨配合作品想呈現的樣貌，更廣泛地搭配不同質感的纖細葉材。

使用**柔軟的葉材**

春蘭葉

纖細柔軟的葉材最適合彎曲、捲繞以營造生動活潑曲線時採用。柔軟葉材垂直插入也不會成為直線狀，總是描繪出漂亮的曲線，因此與花的柔美印象也很對味。以下將利用圖中的春蘭葉，介紹兩款搭配巧思。

「捲繞」&「橫向延伸」
因為加在左右的兩束葉材
整個作品顯得分量感十足

將春蘭葉綁成兩束，一束捲繞後橫向置於花上，另一束由花器左側延伸至外側，除了作品氣勢大增外，分量感也大大地提昇。

◆搭配方法
左右兩束葉材的底部以透明膠帶纏在一起，右側那束葉材以U形鐵絲固定成環狀。

Before

想為花藝作品營造量感

只以纖細的聖誕玫瑰插滿花器的作品。很漂亮，但感覺只插在花器內側而顯得很小氣。都是一些淺色花，因此整體印象看起來很模糊，這也令人擔心。 ＊聖誕玫瑰（花／染谷 攝影／中野）

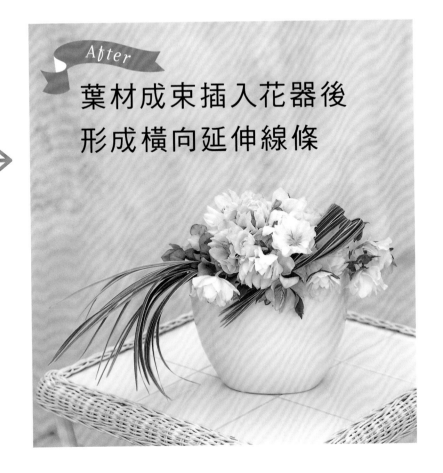

After

葉材成束插入花器後 形成橫向延伸線條

由橘色系花構成的作品，想營造充滿活
力的印象，完成後卻發現花的色調太相
像，整個作品欠缺吸引目光的重點。 ＊
玫瑰・康乃馨3種・乒乓球菊 （花／山
本　攝影／中野）

想為花藝作品
增添特色

以捲出輕柔線條的葉片
將鮮嫩的花色
襯托得更絢麗

幾條捲出輕柔曲線的春蘭葉垂掛在花朵之
間。以線條柔美的葉材營造輕盈靈動感，再
加上斑葉的鮮嫩色彩，使橘色的花朵更生動
活潑。

◆搭配方法
將春蘭葉捲繞在原子筆上，捲出柔美的線條
（參照P.39作法）。將葉片掛在花朵上，建
議以這類手法盡情地享受葉材帶來的不同樂
趣。

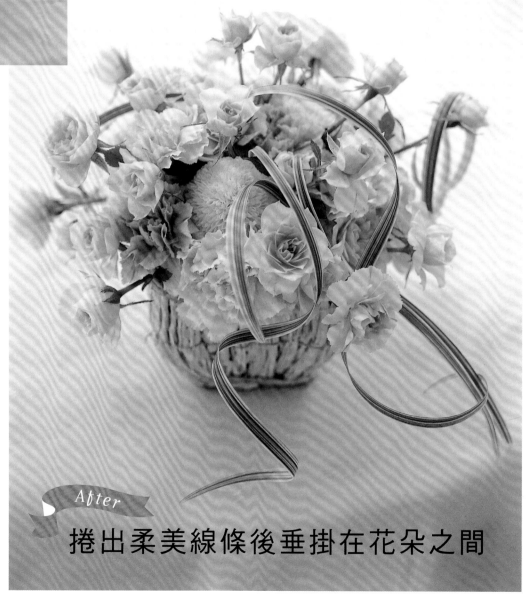

After

捲出柔美線條後垂掛在花朵之間

使用**硬挺的葉材**

纖細硬挺的葉材魅力在於花材無法呈現的直線狀線條。讓葉材與圓潤的花朵形成對比，即可為作品營造張力。而必須看仔細一點的是，如同前一頁的單元，雖然也作出兩種變化，但採用圖中的澳洲草樹時，無論呈現出的印象或搭配方法都完全不同。

澳洲草樹

像重疊的手繪直線條
方框沒有摺得很工整
反而趣味性十足

將幾根澳洲草樹綁成束，再乾淨俐落地摺彎兩處，插在花器與花器之間，以幾個方框狀葉材連結兩個作品。渾圓飽滿的花在直線葉材的環繞下也會顯得更端莊。

◆搭配方法
將三根澳洲草樹綁成束，葉片兩端纏透明膠帶固定後摺成方框狀。

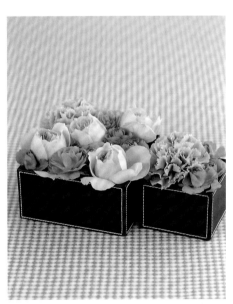

以黑色花器襯托色彩微妙的中間色花朵。花朵分別插在兩個花器裡，明明已增加了變化，將兩盆花並排在一起，你是不是也覺得有點意猶未盡呢？ ＊玫瑰2種・康乃馨 （花／染谷 攝影／中野）

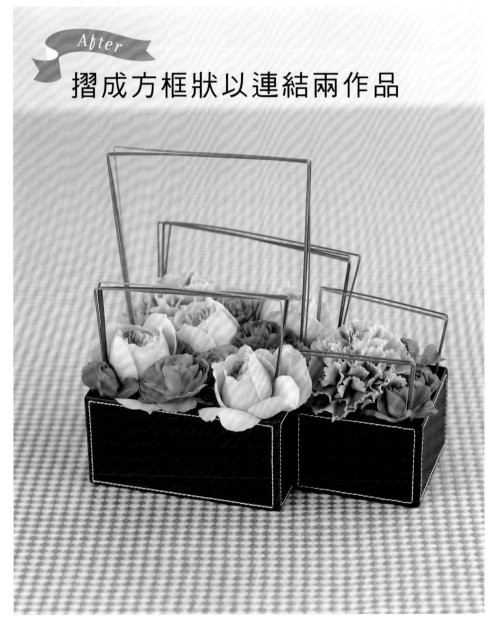

After

摺成方框狀以連結兩作品

`Before`

想為花藝作品
增添特色

將縱長形花延伸後插入花器裡，卻發現花材太少而使氣勢不足，且覺得兩種花是分開的。 ＊海芋・捲葉垂筒花・銀荷葉（花／染谷　攝影／中野）

Before

想為花藝作品
營造量感

毅然地直接使用了長長的葉材
將作品上方的空間
處理得非常生動活潑

花的後方矗立著澳洲草樹，一邊融入花藝設計中、一邊往上延伸。葉片為細長形，因此大量插入也不會顯得太沉重，整個作品因為纖長的直線而顯得更大氣。

◆搭配方法
澳洲草樹以橡皮筋捆紮底端後綁成一整束，再利用以相同方式綁好插在花器開口處的銀荷葉固定住。

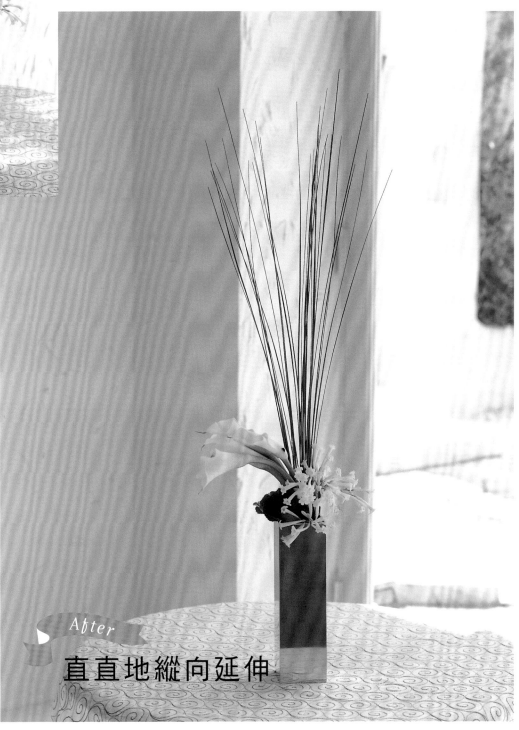

After

直直地縱向延伸

Chapter

2

How to Use Greens

\ 咦！這些葉片本來是什麼樣子呢？ /

 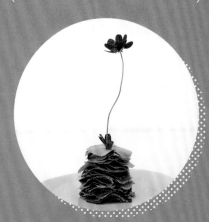

葉材的
應用手冊

怎麼作才能更擅長於使用葉材呀？還是不太明白嗎？以下就來為有這方面

煩惱的初學者們回答問題吧！本章節中已經先依照形狀或顏色，將葉材分

成七大類，再透過作品實例，分門別類地探討了葉材的種類或用法，彙整

成應用手冊，閱讀相關內容後，你的葉材基礎運用技巧一定會更加嫻熟。

也有這種顏色的葉片喔！

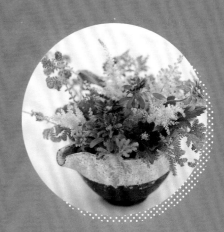

形狀&顏色都多采多姿的葉材
可大致分成七大類

葉材的顏色、形狀堪稱多采多姿、形形色色。

深入了解各類葉材特徵、效果或基本活用法，就是學習運用葉材的第一步。

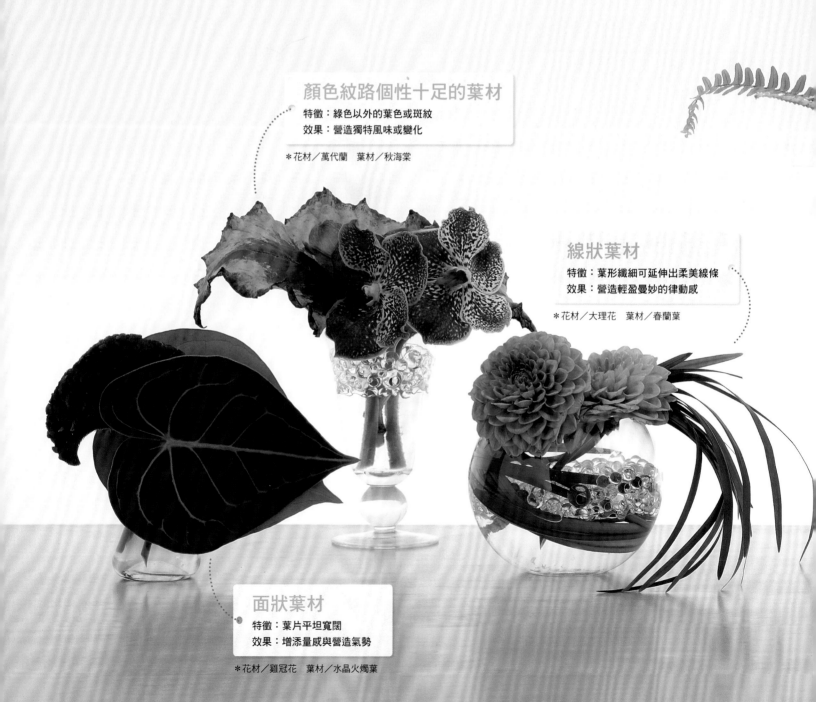

顏色紋路個性十足的葉材

特徵：綠色以外的葉色或斑紋
效果：營造獨特風味或變化

＊花材／萬代蘭　葉材／秋海棠

線狀葉材

特徵：葉形纖細可延伸出柔美線條
效果：營造輕盈曼妙的律動感

＊花材／大理花　葉材／春蘭葉

面狀葉材

特徵：葉片平坦寬闊
效果：增添量感與營造氣勢

＊花材／雞冠花　葉材／水晶火燭葉

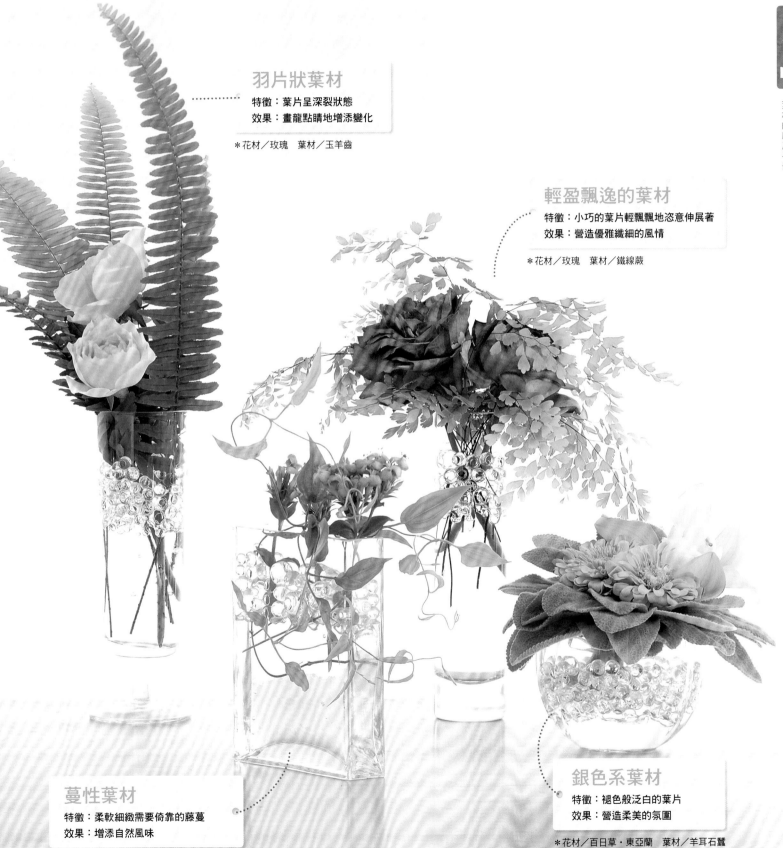

羽片狀葉材

特徵：葉片呈深裂狀態

效果：畫龍點睛地增添變化

＊花材／玫瑰　葉材／玉羊齒

輕盈飄逸的葉材

特徵：小巧的葉片輕飄飄地恣意伸展著

效果：營造優雅纖細的風情

＊花材／玫瑰　葉材／鐵線蕨

蔓性葉材

特徵：柔軟細緻需要倚靠的藤蔓

效果：增添自然風味

＊花材／撫子花　葉材／蔓生百部

銀色系葉材

特徵：褪色般泛白的葉片

效果：營造柔美的氛圍

＊花材／百日草・東亞蘭　葉材／羊耳石蠶

面狀葉材

平坦寬闊的面狀葉材，只要使用一片就氣勢十足，容易營造出量感。面狀葉材通常較大型，不過也有長形或小型的。

Data
銀荷葉

岩梅科
銀荷草屬
盛產時期：全年
葉色：●

具光澤感與挺度的圓形葉片，鋸齒狀的邊緣很可愛，長約10cm，是價格平實的面狀葉材。

Data
蔓綠絨

天南星科
蔓綠絨屬
盛產時期：全年
葉色：●●

葉尾尖翹，葉背泛紅或呈萊姆綠等色澤的心形葉片，品種多達數百種，種類豐富多彩的葉材。

Data
水晶火燭葉

天南星科
火鶴屬
盛產時期：全年
葉色：●●

為火鶴的近親。大小適中且具挺度，使用性絕佳的葉材。

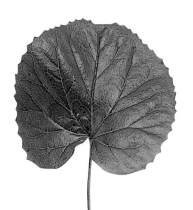

Data
山蘇

鐵角蕨科
鐵角蕨屬
盛產時期：全年
葉色：●

葉長將近一公尺的葉片，呈放射狀伸展的蕨類植物。葉片厚實且有光澤，邊緣呈波浪狀。

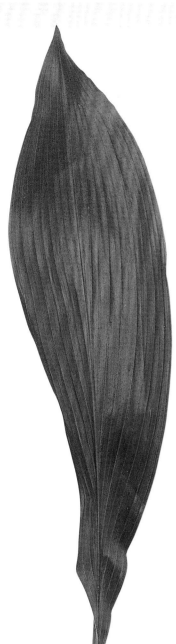

Data

葉蘭

百合科
葉蘭屬
盛產時期：全年
葉色：●◎（複色）

具光澤感的縱長形葉片，尺寸很
方便使用。質地堅韌，可沿著葉
脈撕開或摺疊。

Data

觀音蓮

天南星科
觀音蓮屬
盛產時期：全年
葉色：●

橢圓形、有葉裂缺口、葉緣為波
浪狀等，葉片形狀豐富多元，以
大型葉片居多。

Data

亞馬遜百合

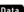

石蒜科
亞馬遜百合屬
盛產時期：全年
葉色：●●◎（複色）

卵形葉片上有清晰的縱向葉脈紋
路，外型清新。另有斑葉類型，
葉片大小也相當多樣化。

葉面廣且存在感超群。
圓形・長形……形狀豐富多元

Data

黃金葛

天南星科
黃金葛屬
盛產時期：全年
葉色：●

以亮麗的萊姆綠增添清新印象。
建議使用剛從黃金葛盆栽剪下的
葉片。

Data

馬賽克竹芋

石蒜科
孔雀竹芋屬
盛產時期：全年
葉色：●◎（複色）

長著卵形葉片的觀葉植物，因品
種關係，也有箭羽紋或斑點等各
種紋路的竹芋。

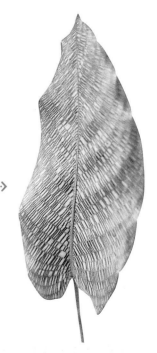

面狀葉材

大膽使用，插出存在感十足的作品

面狀葉材的葉面寬廣、葉肉厚實、質地堅韌，非常適合作各式各樣的運用。

可將葉片撕開或摺疊後使用，本單元中將介紹充分運用寬廣葉面的5種活用法。

鋪底

將葉片鋪在作品底下當底座或取代墊布的用法。葉片長度或面積達到相當程度才適合。

捲繞

質地柔韌的葉材相當多，建議充分運用韌度佳、壽命長等特徵，可將葉片捲起或捲繞成螺旋狀後使用。

固定花材

將莖部勾在葉面上或重疊葉片後夾入其間就能固定住花材。以此方式固定，就能大幅拓展花藝設計範疇。

包覆

以葉片環繞花或花器四周的包覆式造型。建議配合花藝作品尺寸，調整葉片大小，以免主花被包覆過度。

展示葉面

單純地展露寬廣葉面的應用方式。葉材直接或錯開並排插入都OK。必須留意葉片的綠色與花色分量的協調美感。

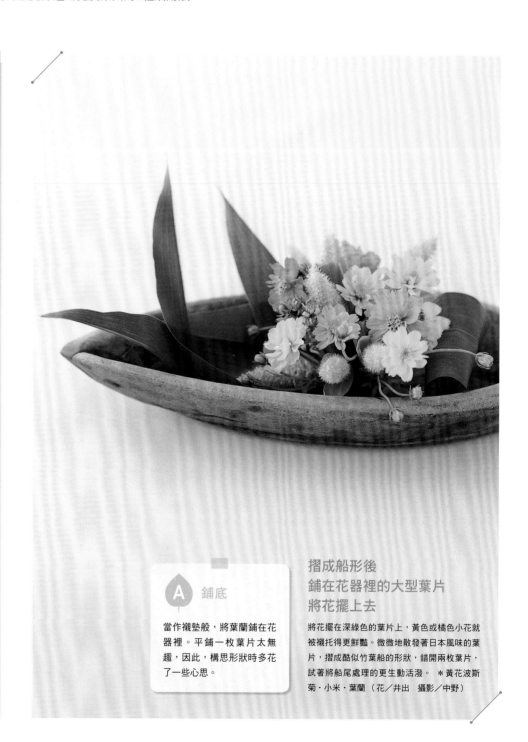

A 鋪底

當作襯墊般，將葉蘭鋪在花器裡。平鋪一枚葉片太無趣，因此，構思形狀時多花了一些心思。

摺成船形後
鋪在花器裡的大型葉片
將花擺上去

將花擺在深綠色的葉片上，黃色或橘色小花就被襯托得更鮮豔。微微地散發著日本風味的葉片，摺成酷似竹葉船的形狀，錯開兩枚葉片，試著將船尾處理的更生動活潑。 ＊黃花波斯菊・小米・葉蘭（花／井出 攝影／中野）

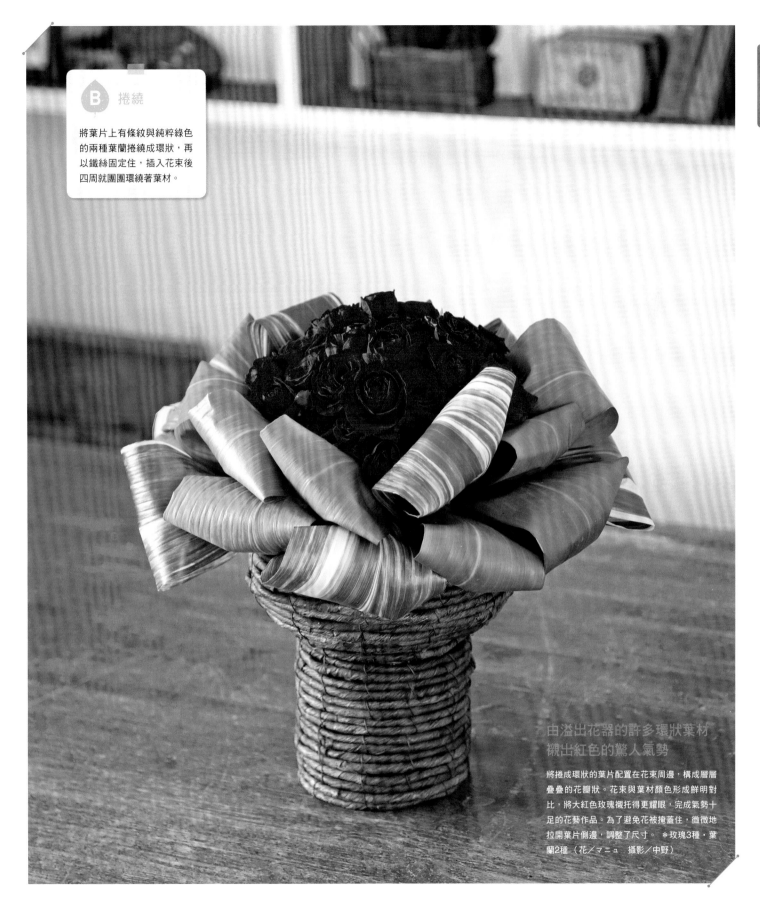

B 捲繞

將葉片上有條紋與純粹綠色
的兩種葉蘭捲繞成環狀,再
以鐵絲固定住,插入花束後
四周就團團環繞著葉材。

由溢出花器的許多環狀葉材
襯出紅色的驚人氣勢

將捲成環狀的葉片配置在花束周邊,構成層層
疊疊的花瓣狀。花束與葉材顏色形成鮮明對
比,將大紅色玫瑰襯托得更耀眼,完成氣勢十
足的花藝作品。為了避免花被掩蓋住,微微地
拉開葉片側邊,調整了尺寸。 ＊玫瑰3種・葉
蘭2種(花／マニュ 攝影／中野)

以層層疊疊的葉片
支撐住纖細的花莖

將銀荷葉堆出10cm左右的高度，堆疊成千層派般，側面看時格外有趣的造型。波浪狀葉片的陰影效果極佳，因此只加了幾朵花。以纖細的花莖線條營造律動感。 ＊巧克力波斯菊・銀荷葉（花／深野　攝影／中野）

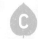

C 固定花材

將銀荷葉堆得高高地，利用葉片厚度固定住花材。葉片正中央穿孔後插入吸水管以取代插花的花器。

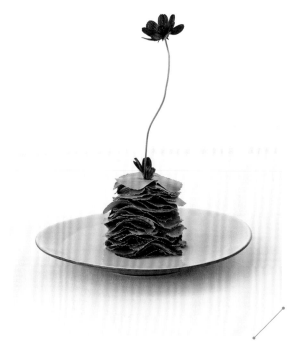

D 包覆

讓葉面寬廣的火鶴葉露出色澤均勻的葉背，像包裝紙般包起事先分成小束的花材。

從包裹的葉片之間
探出頭來的花顏

花從葉片的缺口探出頭來，輕柔得宛如漂浮在宇宙之間，趣味性十足的花藝設計。採用的是花顏比較不容易看到的造型，因此以綠色襯托下會顯得較明亮的橘色花材為主。 ＊玫瑰・白芨・火鶴葉（花／熊坂　攝影／栗林）

E 展示葉面

花材插低，後方垂直插上碩大的山蘇葉，布局大膽的花藝設計。因山蘇葉長短不一而顯得更生動活潑。

以明亮的背景
映照複雜的花形

深紫色的蘭花即便緊密地插在一塊，只要背後加上鮮綠色葉材，複雜的花型就會跳脫出來而顯得更清晰。若以邊緣呈波浪狀的山蘇葉為配材，連曲線優美的蘭花也會融合在一起，將整個作品修飾得更柔美。
＊萬代蘭·山蘇葉（花／森（美）　攝影／田邊）

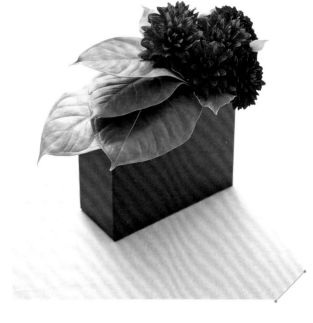

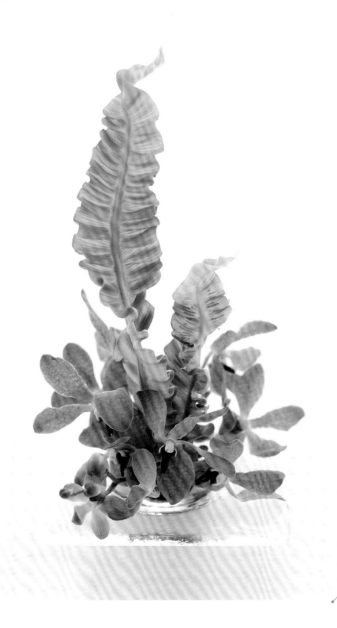

E 展示葉面

火鶴葉橫躺似地重疊插在花器上，突顯葉片的顏色與形狀。微微地留下空隙以免綠色變成一大片。

並排在一起的大型葉&花
以嶄新構圖吸引目光

不假思索地完成花對葉的明確構圖，兩種素材緊緊地聚集在一起，由色與質感構成鮮明的對比。葉的面積比較大，但因葉片形狀漂亮且有光澤可反射花色，所以不會顯得單調。　＊大理花·火鶴葉（花／熊坂　攝影／中野）

Column

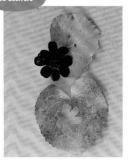

**修剪成花朵的形狀
以雕花器試試看也OK**

質地堅韌的面狀葉材可拿來製作手工藝。參考圖中作法，在葉片上雕刻花朵形狀也很有趣，利用打孔器就能輕鬆地打成星形或心形，利用膠水或釘書機固定住也OK。

線狀葉材

本單元中介紹的都是呈一直線延伸的線狀葉材，包括可垂直延伸至葉尾、長得薄又柔軟，可捲繞成拱形的葉片，都是適合用於增添輕盈律動感的葉材。

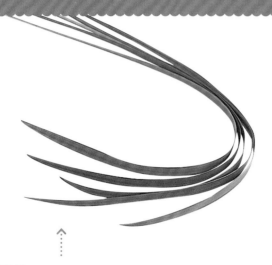

Data

吊蘭

百合科
吊蘭屬
盛產時期：全年
葉色：●◎（複色）

因葉片形狀讓人聯想到摺紙鶴，所以在日本被稱之為摺鶴蘭。另有葉片上有清爽條紋的品種，一般會以盆栽型態上市販售。

Data

春蘭葉

百合科
麥門冬屬
盛產時期：全年
葉色：●◎（複色）

質地柔軟，總是描繪出自然曲線的葉片，手指繞一下就會形成漂亮線。另有葉面上有縱向條紋的品種。

Data

澳洲草樹

百合科
刺葉樹屬
盛產時期：全年
葉色：●

葉長可達1至2m的細長葉片，葉子堅硬如鐵。彎曲後很脆弱，處理時須留意。

Data

木賊

木賊科
木賊屬
盛產時期：全年
葉色：●

莖部筆直生長，質地堅硬，表面有黑色的節。內部中空，輕易地就能摺彎。

Data

紐西蘭麻

龍舌蘭科
紐西蘭麻屬
盛產時期：全年
葉色：●◎（複色）

葉尾細尖的細長型葉片。葉脈縱向並排，因此以手就能輕易撕開。質地堅韌，可以用於編織的技法。

描繪出細長線條
可分為堅硬類型與柔軟類型

Data
青龍葉

鳶尾科
鳶尾屬
盛產時期：全年
葉色：●

葉色鮮綠，特徵為直到葉尾都輪廓鮮明、尖銳如寶劍。散發日本風情的葉材。

Data
熊草

莎草科
薹屬
盛產時期：全年
葉色：●

可描繪出生動柔美曲線，質地纖細的細長型葉片，下方為淡綠色，越往葉尾顏色越鮮豔。

Data
太藺

莎草科
莞屬
盛產時期：5至11月
葉色：●

葉片已退化，只長出鮮綠色莖部。筆直生長的姿態中充滿著涼意。

Data
水蠟燭葉

香蒲科
香蒲屬
盛產時期：5至9月
葉色：●

因茶色的蠟燭狀花穗而眾所週知，描繪出和緩曲線的細長型葉片也很優雅。適合搭配各種花材。

線狀葉材

該彎曲？還是伸展呢？印象會因此大不同

想以線條營造氣勢或力道時，建議採用質地堅硬，可筆直延伸成一直線的葉材。

想增添優雅甜美氛圍時，那就以姿態柔美的葉片描繪曲線吧！

垂直插入
葉片垂直插入花器裡，線條延伸情形表露無遺的造型。亦可將幾枚葉片並排在一起構成面狀。適合採用的是質地堅韌的直線狀葉材。

捲繞
線條柔美如緞帶的葉片，捲繞一下就能作出形狀，組合成各種設計造型。編成三股編或打個蝴蝶結都很可愛。

橫向延伸
將質地柔軟的葉片摺彎，或將堅硬的葉片橫向擺放，在花的四周描繪線條的用法。描繪直線時充滿著緊湊感，作成曲線時感覺更舒展。

連結
想將複數作品彙整成一個更完整的作品時，將線狀葉材架在花或花器之間，連結效果最好，花藝作品外觀也會顯得更華麗。

綁成束
將幾根細長形線狀葉材綁成束，線條氣勢就大幅提昇，顯得更有力道。葉尾自然地散開，延伸線條更活潑。

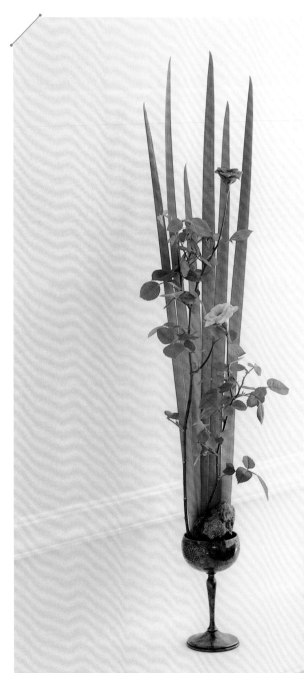

A　垂直插入
將青龍葉並排插在花的後方。葉與葉之間有空隙，因此，相較於插上面狀葉材，整體印象顯得更輕盈。

讓筆直聳立的葉片
作為花的最堅強依靠
這種插法的重點是，必須露出越來越細的葉尾部分。確實作好這部分，朝著天空伸展的葉片就會令人印象更深刻。選用枝條充滿律動感的玫瑰，與葉材部分形成對比，就能作出表情更豐富的作品。 ＊玫瑰・青龍葉 （花／岡田　攝影／中野）

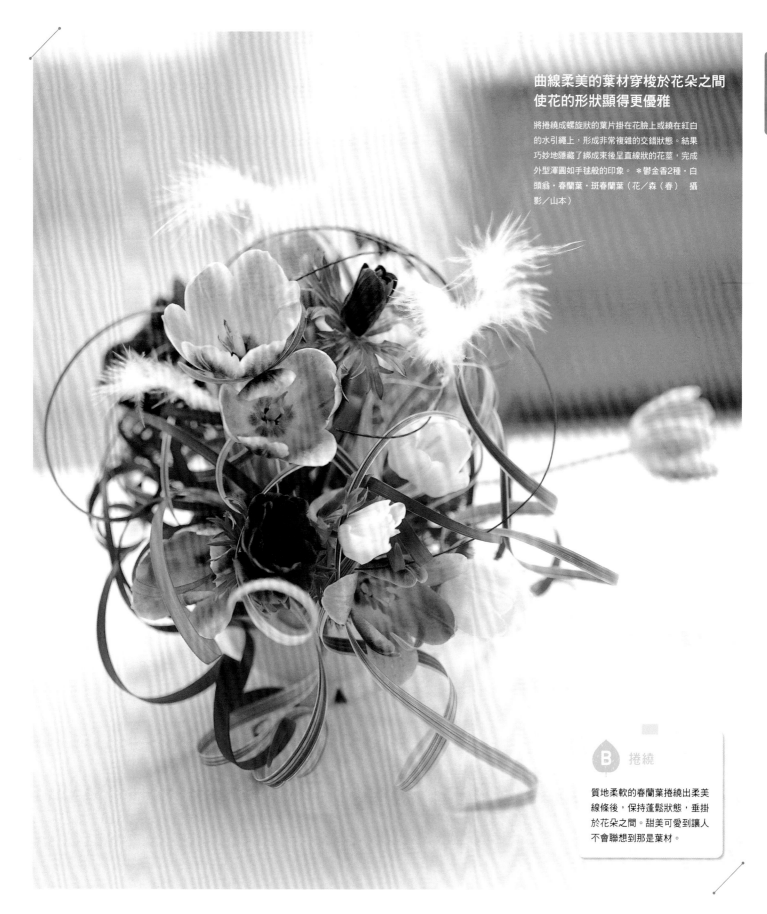

曲線柔美的葉材穿梭於花朵之間
使花的形狀顯得更優雅

將捲繞成螺旋狀的葉片掛在花臉上或繞在紅白的水引繩上,形成非常複雜的交錯狀態。結果巧妙地隱藏了綁成束後呈直線狀的花莖,完成外型渾圓如手毬般的印象。 ＊鬱金香2種・白頭翁・春蘭葉・斑春蘭葉(花／森(春) 攝影／山本)

B 捲繞

質地柔軟的春蘭葉捲繞出柔美線條後,保持蓬鬆狀態,垂掛於花朵之間。甜美可愛到讓人不會聯想到那是葉材。

沉入水中
葉材也會成為花器的圖案

插在透明玻璃花器裡的紫色花朵。清涼無比的組合，但因形狀太單調而覺得意猶未盡，所以讓繞成柔美曲線的葉材沉入水中。葉材在花器裡描繪出色彩鮮豔的條紋，將紫色花襯托得更令人印象深刻。 ＊大飛燕草・紐西蘭麻（花／大久保　攝影／中野）

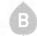

B 捲繞

將紐西蘭麻捲繞後放入玻璃花器裡。選用質地強韌的葉材，即便泡在水中還是很持久，用於固定花材效果也很好。

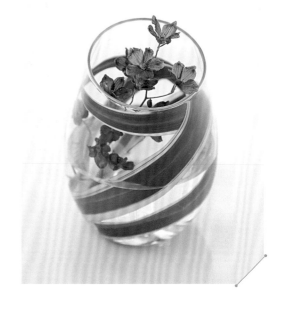

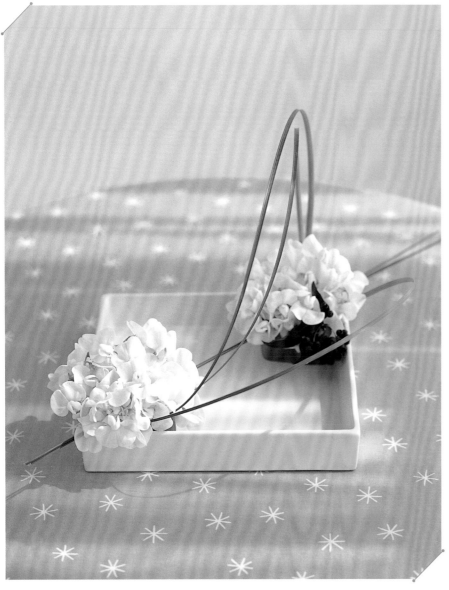

D 連結

圖中為配置在花器對角線上的兩盆花。底下擺放直線狀的澳洲草樹葉，上方插著高高拱起的熊草構成完美的連結。

以纖細柔軟的
兩種線條玩創意

只加上方的曲線時，造型太稀鬆平常，花下加入直線，作品才會顯得有整體感。因為線條延伸而更有凝聚力外，作品也顯得更大氣。 ＊香豌豆花・白色藍星花・澳洲草樹・熊草等（花／染谷　攝影／中野）

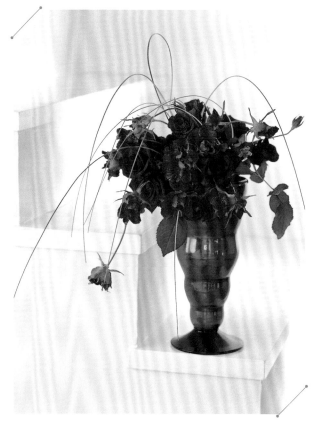

E 綁成束

將一大束熊草綁在一起，綁成較粗的大環和較細的小環，再以鐵絲固定住兩個環的交會處，墊在花底下。

營造氣勢以增強力道
以免因花太有個性而遜色

使用個性很強烈的花朵。連結兩朵花後，以熊草綁成束巧妙地營造出整體感。為了避免花量不夠多而不敵花的存在感，大量使用葉材，設法營造出氣勢。　＊火鶴花・仙履蘭・熊草　（花／鈴木　攝影／中野）

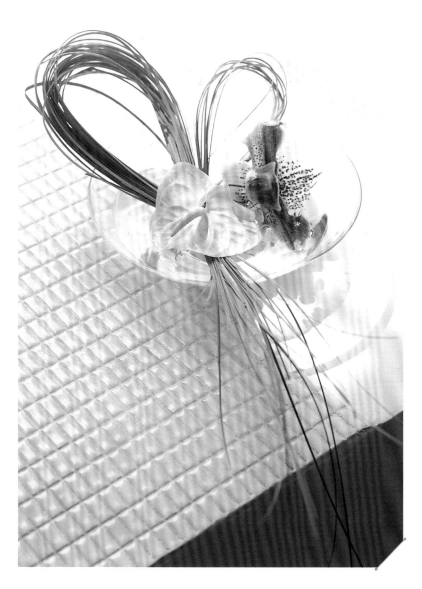

C 橫向延伸

將長長的熊草插在花的最頂端。將指腹靠在葉片背面上，慢慢地摺一摺就會形成漂亮的曲線。

以搖曳生姿的細長曲線
營造風吹拂的通道

完全由豔紅玫瑰花構成的作品，看起來很華麗，但卻沉重地讓人喘不過氣，因此加上纖細無比，風一吹就搖曳生姿的線狀葉材。加上可往外側延伸的葉材，就會有放鬆的感覺，成為有通風效果的作品。　＊玫瑰3種・熊草　（花／森（春）　攝影／山本）

Column

將葉片捲在筆桿上
最簡單的捲繞法

捲繞春蘭葉等質地柔軟的葉材時，將葉片往筆桿等細長棍棒上捲繞，輕輕鬆鬆地就能定形。一開始先以手指按住葉片，捲好後擺放片刻才從棍棒上取下，就會形成漂亮的曲線。

蔓性葉材

蔓性葉材的魅力在於它所呈現出來的自然美感。作品上纏繞少許蔓性葉材，展現出來的表情就令人動容。線條複雜的藤蔓更是優雅，因此也非常適合搭配華麗的花。

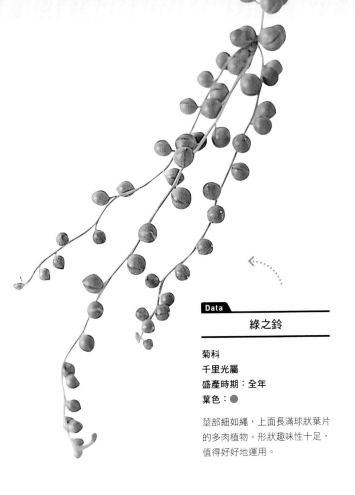

Data

多花素馨

木犀科
素馨屬
盛產時期：全年
葉色：●

最大魅力在於充滿律動感的藤蔓尾端的柔美線條。葉片間隔較遠，容易展現出藤蔓的線條美感。

Data

綠之鈴

菊科
千里光屬
盛產時期：全年
葉色：●

莖部細如繩，上面長滿球狀葉片的多肉植物。形狀趣味性十足，值得好好地運用。

Data

Sugar Vine

葡萄科
地錦屬
盛產時期：全年
葉色：●

枝條上長著五枚花瓣狀小巧葉片的蔓性植物。藤蔓特別柔軟，線條也非常柔美。

Data

闊葉武竹

百合科
天門冬屬
盛產時期：全年
葉色：●

長著茂密小葉片的蔓性葉材，枝條很長，因此很適合用於搭配生動活潑有活力的作品。

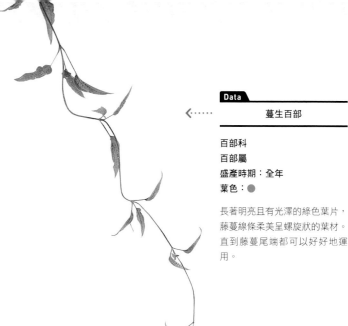

Data

鈕釦藤

蓼科
竹節蓼屬
盛產時期：全年
葉色：●

枝條纖細、質地堅硬的藤蔓上，
疏疏落落地長著圓形的綠色小葉
片，感覺柔弱的葉材。

Data

蔓生百部

百部科
百部屬
盛產時期：全年
葉色：●

長著明亮且有光澤的綠色葉片，
藤蔓線條柔美呈螺旋狀的葉材。
直到藤蔓尾端都可以好好地運
用。

線條柔美呈曲線狀的藤蔓上
長著小巧可愛的葉片

Data

百香果

百香果科
百香果屬
盛產時期：全年
葉色：●

花朵非常有特色的蔓性植物。使
用存在感十足的碩大綠色葉片，
就能充分享受插花的樂趣。

Data

常春藤

五加科
常春藤屬
盛產時期：全年
葉色：●◎（複色）

蔓性植物中最廣泛被使用的葉
材。葉形大小都有，斑紋型態也
很多樣化。

Data

愛之蔓

蘿摩科
蠟泉花屬
盛產時期：全年
葉色：●◎（複色）

以心形葉片串成項鍊似的多肉植
物。深綠色葉片上有斑紋，葉背
為紫紅色。

41

蔓性葉材

活用輕盈柔美的特質，展現最樸實的一面

蔓性葉材的表情本來就很豐富，因此運用時不需要太多的技巧。

自然地垂掛在作品上，捲一捲就能展現出最經典的姿態。

A　垂掛

以蔓性植物的不規則線條增添趣味性，垂掛在花的四周或作品底下，以最正統的方式完成作品。建議搭配有高度的花器。

B　捲繞

將藤蔓捲繞在作品四周或花器的開口等部位的用法。捲得太緊看起來不夠大方，建議鬆鬆地繞上去。

C　分切

將長長的藤蔓剪成好幾段後加在作品上。雖然會失去藤蔓的特徵，卻可用於營造分量感，讓每一枚葉片的色澤紋路顯得更清晰。

D　連結

在線狀葉材的使用技巧中也曾出現過，將複數作品彙整成一件更完整的作品後展現出來的型態。以蔓性葉材描繪出來的線條會更自然。

Column

使用前先適度地整理一下葉片吧！

蔓性植物的葉片通常長得比較茂密，建議適度地摘除葉片後（左）使用，以免看起來太雜亂。

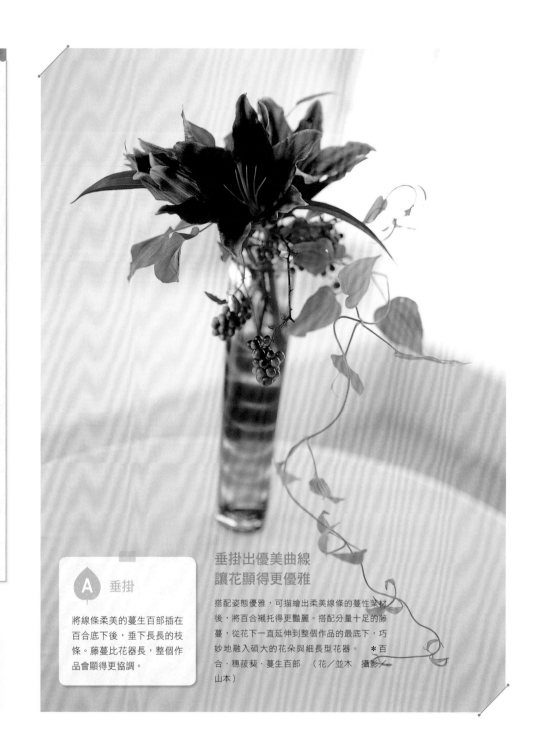

A　垂掛

將線條柔美的蔓生百部插在百合底下後，垂下長長的枝條。藤蔓比花器長，整個作品會顯得更協調。

垂掛出優美曲線
讓花顯得更優雅

搭配姿態優雅，可描繪出柔美線條的蔓性葉材後，將百合襯托得更艷麗。搭配分量十足的藤蔓，從花下一直延伸到整個作品的最底下，巧妙地融入碩大的花朵與細長型花器。　＊百合・穗菝葜・蔓生百部　（花／並木　攝影／山本）

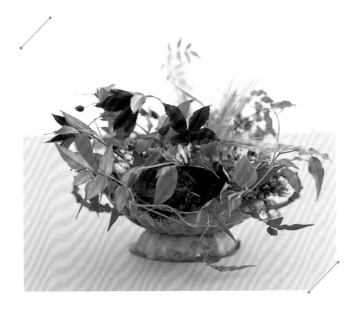

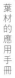

B 捲繞

古色古香的花器邊緣，鬆鬆地捲繞著律動感十足的大型多花素馨藤蔓尾端。

以扭曲成奔放姿態的蔓性葉材為花器滾邊

主角為鐵線蓮，和葉材一樣，都是蔓性植物。多花素馨的枝條上不長葉片的部分比較多，因此加上充滿奔放律動感的藤蔓，也能確實地為俯視的花顏匯聚目光。 ＊鐵線蓮・芒穎大麥草・蔥花・多花素馨（花／井出　攝影／中野）

C 分切

使用一根藤蔓上長著各種顏色葉片的斑葉常春藤。將藤蔓剪得短短的，大量使用，插得比花還多。

以葉為主，營造出迷人的漸層效果

由綠到白，漸層變化最豐富的斑葉常春藤，一根枝條上就能看到變化萬千的葉片。剪開枝條，增加分量，以葉材為主角，再重點加入氣氛最契合、插出休閒氛圍的花。 ＊萬壽菊2種・常春藤 （花／並木　攝影／山本）

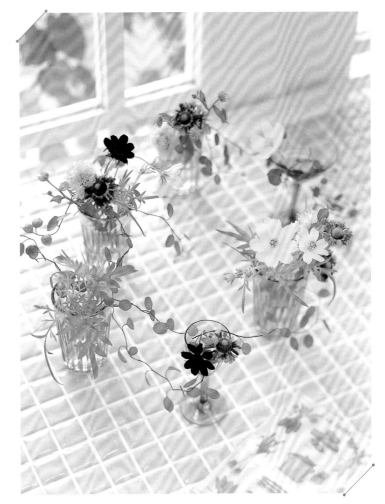

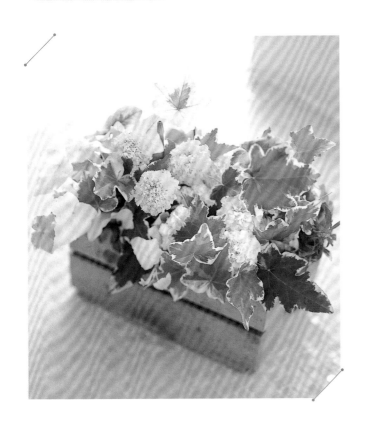

D 連結

將花插在各種形狀的玻璃杯裡，排列成一圈，再將鈕釦藤插入相鄰的兩個杯子，將圓圈連結在一起。

曲線最自然的藤蔓連結原野草花

藤蔓描繪出來的自然線條，最適合用在充滿自然氛圍的作品上。插著可愛野花的兩個杯子，以長著小巧葉片的鈕釦藤為連結，看起來就像是花兒們牽著小手在跳舞。 ＊大波斯菊・松蟲草・鈕釦藤等（花／渋沢　攝影／山本）

銀色系葉材

色彩如同褪色般黯淡的葉材比較不搶眼，很容易搭配任何花色，還可將主花襯托得更高雅大方。葉片上長滿絨毛的葉材則充滿溫暖的氛圍。

針葉樹

柏科·松科等
柏屬·雲杉屬
盛產時期：10至4月
葉色：●●

羅漢柏或柳杉等針葉樹之總稱，有各式各樣的輪廓或顏色，銀色系最受歡迎。

灰光蠟菊

菊科
蠟菊屬
盛產時期：全年
葉色：●●

彎曲柔軟的枝條上，長著觸感有法蘭絨質感的小葉片。另有顏色為萊姆綠的品種。

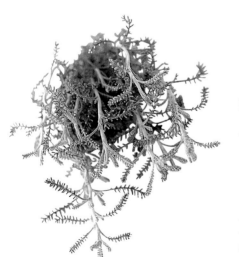

綿杉菊

菊科
綿杉菊屬
盛產時期：全年
葉色：●

香草種類之一，散發著香氣。枝條茂密，葉裂細緻，建議從盆栽摘下枝條後使用。

鶴頂蘭

莧科
樟味藜屬
盛產時期：11至1月
葉色：●

縱向生長著多肉質細小葉片，特徵為撒上白粉似的質感與近似銀色的顏色。

Data

霸王鳳

鳳梨科
空氣鳳梨屬
盛產時期：全年
葉色：●

葉面布滿特殊的銀白色纖毛，質地堅硬，靠空氣中的水分就能生長，氣生植物種類之一。

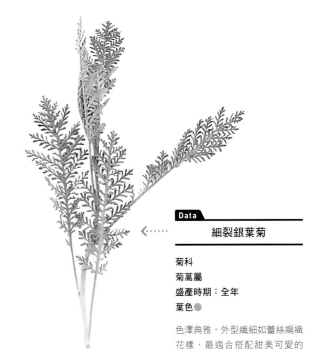

Data

細裂銀葉菊

菊科
菊蒿屬
盛產時期：全年
葉色●

色澤典雅，外型纖細如蕾絲編織花樣，最適合搭配甜美可愛的花。

顏色為帶白色的淡綠色
形狀纖細柔美的葉材

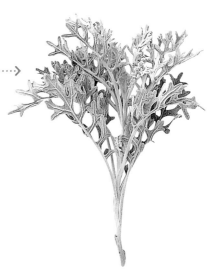

Data

銀葉菊

菊科
千里光屬
盛產時期：全年
葉色：●

整株密布綿毛而看起來為銀色。葉片顏色、深裂葉形都充滿著柔美氛圍。

Data

尤加利

桃金孃科
桉屬
盛產時期：全年
葉色：●●

品種多達700種，葉片色澤廣泛涵蓋銀灰、青銅等各種顏色。建議活用柔軟枝條的線條。

Data

羊耳石蠶

唇形科
水蘇屬
盛產時期：全年
葉色：●

表面布滿白色絨毛，觸感如絲絨，葉片厚實，因此使用少量就能營造出量感。

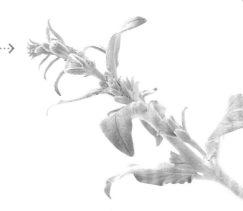

顏色&質感·都展現令人注目的效果

泛白的葉材可能因為搭配方法不同，而看起來清涼帥氣或溫暖柔美。

葉片厚實或布滿絨毛感覺很溫暖，建議可以好好地運用。

A 調和強烈的色彩

加在黃色與紫色般色彩對比強烈的作品上，即可適度地調和相互對立的顏色，讓顏色看起來更美、更融合。

B 活用獨特的質感

使用羊耳石蠶般整株布滿絨毛的葉材，就會將目光吸引到輕飄飄、軟綿綿的質感上，完成甜美可愛又溫暖的作品。

C 為淺色花增添色彩

使用色彩低調，而且不必擔心色彩轉移的銀色系葉材，就不會使淺色花顯得混濁，一掃色彩太淡的印象，突顯出透明感。

Column

葉背顏色也好好地運用吧！

鶴頂蘭等葉材，整株都是相同性質的銀色，銀葉菊則是葉表比葉背白，因此創作花藝作品時，亦可用葉背搭配白色花以白色統一整體色調，再露出葉背，以形成兩種色調，可以廣泛地採用各種搭配方式。

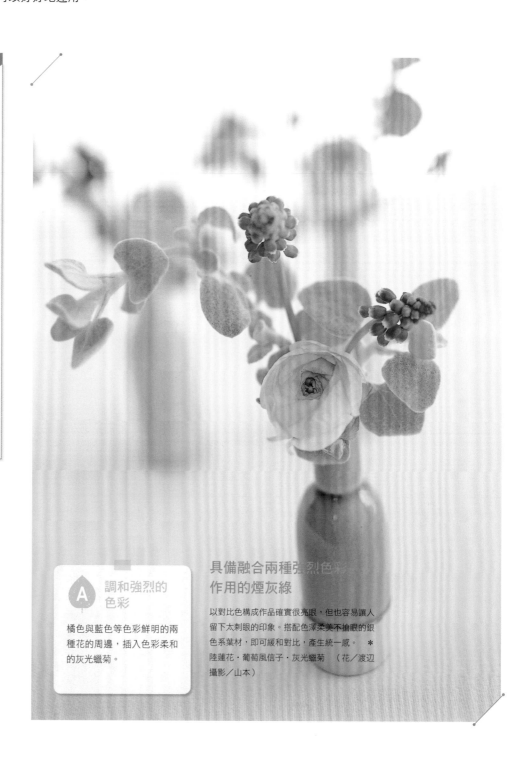

A 調和強烈的色彩

橘色與藍色等色彩鮮明的兩種花的周邊，插入色彩柔和的灰光蠟菊。

具備融合兩種強烈色彩作用的煙灰綠

以對比色構成作品確實很亮眼，但也容易讓人留下太刺眼的印象。搭配色澤柔美不搶眼的銀色系葉材，即可緩和對比，產生統一感。　＊陸蓮花·葡萄風信子·灰光蠟菊　（花／渡辺　攝影／山本）

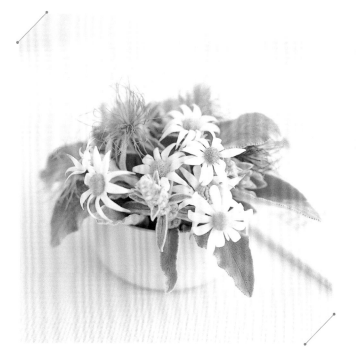

B 活用獨特的
質感

採用以柔美質感為主要特徵
的花材，因此搭配同樣具備
輕盈柔軟感的羊耳石蠶。

輕盈柔軟的花 & 葉
沒想到竟然如此搭調

觸感酷似毛織品的雪絨花，搭配形狀像毛
線球的草花種子，以同樣軟綿綿的葉片統
一質感。顏色都很淡，不過形狀很清晰，
因此整體不會顯得模糊。　＊雪絨花・白
頭翁果實・羊耳石蠶　（花／井出　攝影
／中野）

B 活用獨特的
質感

冷色系花的四周重疊好幾枚
葉片，一邊營造厚度、一邊
加入銀葉菊。

以質感為冷色系花色
增添溫暖感覺

以藍色或紫色等冷色系花材構成作品，整
體印象感覺會有點冷。將輕盈柔軟的葉材
疊在一起，強調質感，即可為花增添幾許
溫暖感覺。　＊三色堇・玉米百合・瓜葉
菊・銀葉菊・羊耳石蠶等　（花／斉藤　攝
影／中野）

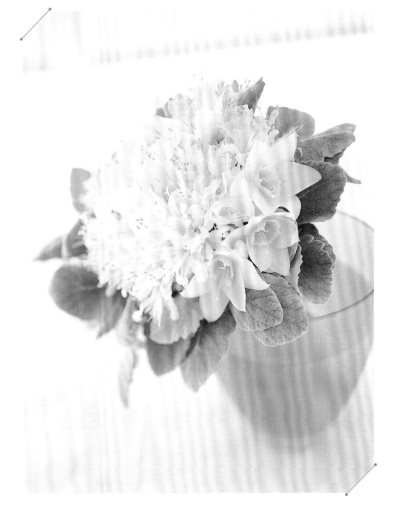

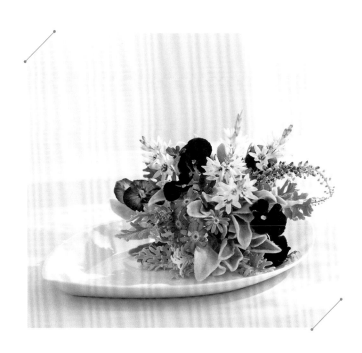

C 為淺色花
增添色彩

環繞潔白無瑕的純白色花，
加上一圈不會使花色顯得暗
沉的淡綠色銀葉菊。

利用無光澤的葉片
將花瓣襯托得更耀眼

除留意花色效果外，更須關注葉材對花本
身光澤產生的作用。與排在周邊的那些無
光澤的銀葉菊形成對比，將兩種花本身的
光澤襯托得更耀眼，高貴典雅的花之美被
淋漓盡致地引出。　＊納麗石蒜・亞馬遜
百合・銀葉菊　（花／落合　攝影／山
本）

色澤&紋路 很有特色的葉材

包括綠色以外的葉色、綠色葉片上有白或紅等斑點的葉材。大多為一種葉材就能欣賞到兩種以上顏色，只要採用就能輕易地為作品增添變化。

Data
巴西水竹葉

鴨跖草科
水竹草屬
盛產時期：全年
葉色：●◎（複色）

葉尾細尖的橢圓形綠色葉片上有白色斑紋，夾雜兩種以上顏色的葉材。也有紫色或粉紅色的品種。

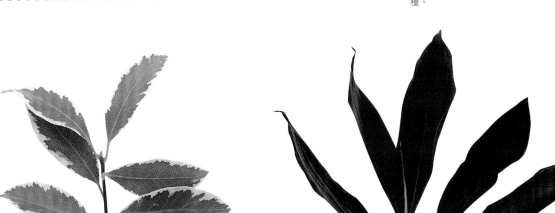

Data
斑葉海桐

海桐科
海桐屬
盛產時期：全年
葉色：●◎（複色）

葉片上有霜狀白點或白色滾邊等各種紋路，枝條上長著細小葉片，最方便應用的葉材。

Data
紅竹葉

龍舌蘭科
朱蕉屬
盛產時期：全年
葉色：●●◎

具有鮮豔色彩的熱帶葉材，另有葉片大小不同的品種。

Data
秋海棠

秋海棠科
秋海棠屬
盛產時期：全年
葉色：●●●◎（複色）

花朵很可愛，而銅色或深綠色葉片上浮出複雜紋路的葉片也很漂亮。另有葉緣為紅色的品種。

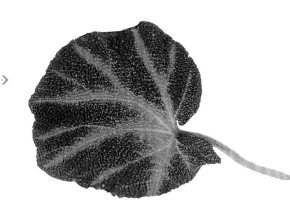

綠色之中有斑紋、
紅或黃色等色彩鮮豔的各種葉材

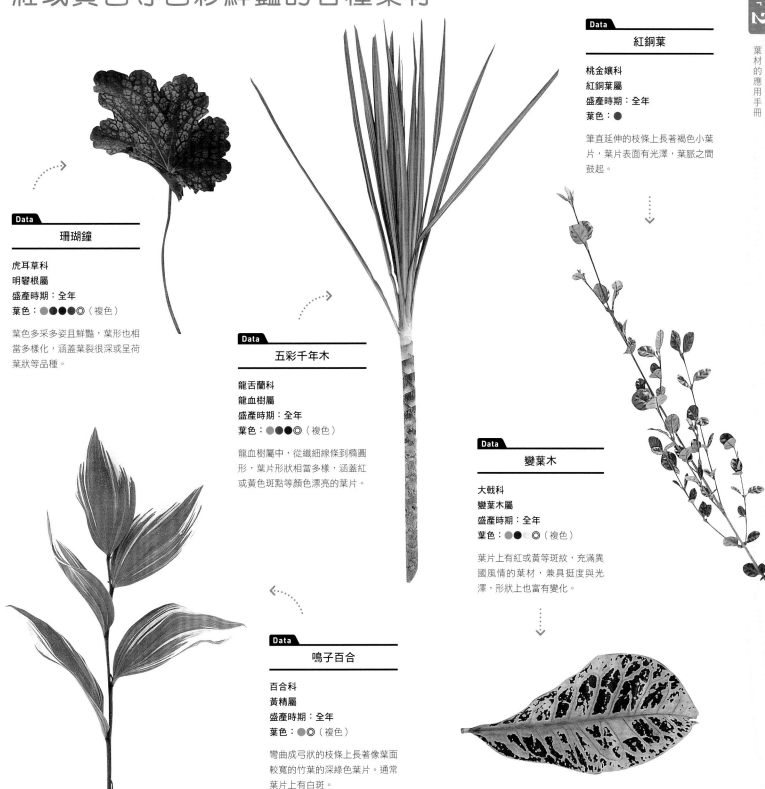

Data

珊瑚鐘

虎耳草科
明礬根屬
盛產時期：全年
葉色：●●●●◎（複色）

葉色多采多姿且鮮豔，葉形也相
當多樣化，涵蓋葉裂很深或呈荷
葉狀等品種。

Data

五彩千年木

龍舌蘭科
龍血樹屬
盛產時期：全年
葉色：●●●◎（複色）

龍血樹屬中，從纖細線條到橢圓
形，葉片形狀相當多樣，涵蓋紅
或黃色斑點等顏色漂亮的葉片。

Data

鳴子百合

百合科
黃精屬
盛產時期：全年
葉色：●◎（複色）

彎曲成弓狀的枝條上長著像葉面
較寬的竹葉的深綠色葉片。通常
葉片上有白斑。

Data

紅銅葉

桃金孃科
紅銅葉屬
盛產時期：全年
葉色：●

筆直延伸的枝條上長著褐色小葉
片，葉片表面有光澤，葉脈之間
鼓起。

Data

變葉木

大戟科
變葉木屬
盛產時期：全年
葉色：●●●○◎（複色）

葉片上有紅或黃等斑紋，充滿異
國風情的葉材，兼具挺度與光
澤，形狀上也富有變化。

色澤紋路都很有特色的葉材

以葉色為花藝作品的重點裝飾

特色鮮明的葉材雖然感覺很搶眼，但學會基本技巧後，就會發現搭配技巧非常簡單。

只要大小或形狀上，以令人印象深刻的花為主就夠了。

A 突顯花色

將深色葉片環繞於淺色花周邊，或以葉片為作品的重點配色的用法。注意用量，避免葉片太醒目。

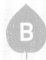

B 融合花＆色

最簡單的方法是，搭配與花相同色系的葉材。可強調色彩上的趣味性。亦可從花色中挑選一種顏色，搭配該顏色的葉材。

C 作為花藝作品的主角

這是難度相當高的技巧，將有顏色的葉片，加在由淺色花構成的作品上，以葉片顏色為主的作法。建議選用顏色漂亮的葉片。

斑紋類型
因葉材種類而不同

左為蘋果薄荷，右為斑葉海桐。綠葉上有白色斑紋的葉材非常多，但有的斑紋很清楚，有的不清楚。希望以葉片上的斑紋為重點配色時，建議如右邊選用斑紋比較清楚的葉材。

A 突顯花色

以近似黑色的紅褐色紅竹葉，圍繞白花構成的作品。上面的兩枚葉片摺成環狀後以鐵絲固定住。

四周環繞深色葉材
花顏差異就更明顯

由淺色花完成作品時，不容易構成清晰的輪廓。四周環繞深色葉材後，外型渾圓柔美的玫瑰、修長硬挺的海芋等，花型或質感差異就顯得格外清晰。 ＊玫瑰・東亞蘭・海芋・紅竹葉（花／斉藤　攝影／中野）

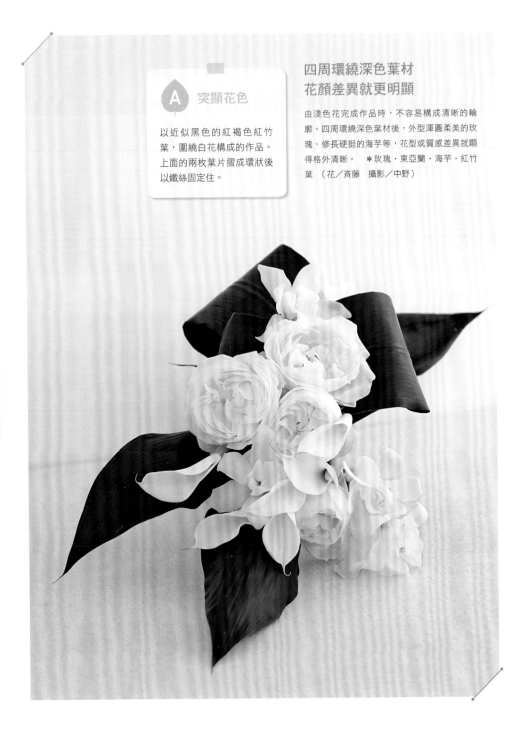

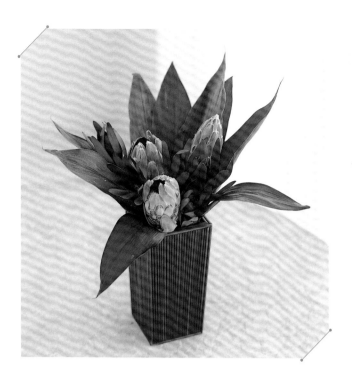

以充滿人工&現代感的紅色葉材
營造粗獷豪邁氛圍

除了都有紅色外，堅硬的質感也相似的花
與葉。由花萼酷似花瓣的植物，與人工著
色般的葉片構成作品，巧妙地營造出濃濃
的民族風氛圍。　＊帝王花‧非洲鬱金
香‧紅竹葉　（花／井出　攝影／中野）

**B 融合
花&色**

部分為紅色，不太像花的
花，搭配葉緣與斑紋部分為
紫紅色的紅竹葉。

**C 作為花藝作品
的主角**

將一枚葉片上就有紅、白、
綠三種鮮豔色彩的香龍血樹
綁成花束狀。白色小花在綁
好後才插入其中。

宛如色彩繽紛的布料
以鮮豔無比的葉色束起

世界上竟有色彩如此亮麗的葉材，而且柔
軟如布料，還有適度的透明感，魅力不輸
給花，毫不修飾地隨意綁紮一下就成為一
幅畫。白色小花在此作品中成了配角。
＊荷包牡丹‧香龍血樹（Dreamy）
（花／深野　攝影／中野）

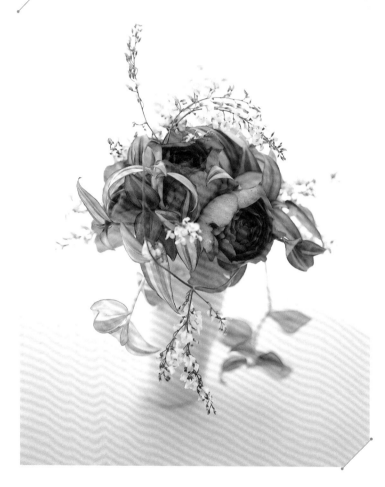

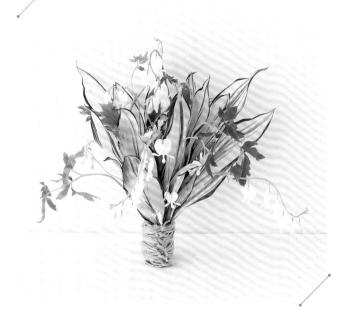

**B 融合
花&色**

豔麗的粉紅色玫瑰四周，加
上具有淡粉紅色條紋，與花
相同色系的巴西水竹葉。

以微微染上色彩的葉片
連結花&葉的顏色

條紋葉片看起來很可愛，但綠色配上白色
則太搶眼。想搭配嬌柔甜美的粉紅玫瑰
時，建議挑選略帶粉紅色的葉片，好讓花
與葉的顏色融合在一起。　＊玫瑰‧圓蝶
藤‧巴西水竹葉　（花／片岡　攝影／山
本）

鋸齒狀葉材

涵蓋葉緣呈極端鋸齒狀或深裂狀的葉材。葉形凹凸有致、趣味性十足，是搭配作品時最具畫龍點睛效果的配角。

Data
電信蘭

天南星科
電信蘭屬
盛產時期：全年
葉色：●◎（複色）

特徵為羽毛似的葉裂狀態。另有葉片上隨處可見孔洞的品種，霸氣十足的葉材。

Data
芳香天竺葵

牻牛兒苗科
天竺葵屬
盛產時期：全年
葉色：●◎（複色）

有香味的天竺葵之總稱。涵蓋葉色、質感、葉裂狀態各不相同的品種。

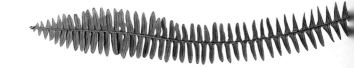

Data
玉羊齒

骨碎補科
腎蕨屬
盛產時期：全年
葉色：●

長著許多鮮綠色小葉片。枝條纖細堅硬，但可彎曲。

葉片上有許多
銳角葉裂狀態的葉材

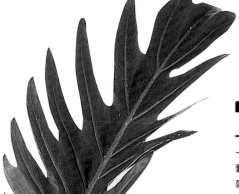

Data
佛手蔓綠絨

天南星科
蔓綠絨屬
盛產時期：全年
葉色：●

葉片厚實有光澤且呈深裂狀態。以長長的莖部構成曲線，即可營造出更豐富的表情。

Data
羽衣甘藍

十字花科
蕓薹屬
盛產時期：8 至 5 月
葉色：●●

高麗菜的同類，葉緣有波浪狀皺褶，形狀趣味性十足，葉脈顏色最美，是非常受歡迎的花藝素材。

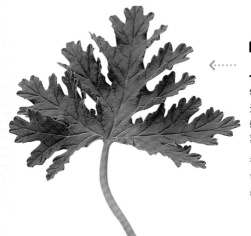

鋸齒狀葉材

淋漓盡致地運用趣味性十足的葉形

令人印象深刻的葉形直接運用不加任何修飾，設計出來的作品最有個性。

尤其是充滿南國風味的葉片，最好選擇搭配顏色與形狀都鮮明的花材。

A 以葉裂部位固定花

葉片上難得出現這麼多葉裂部位，當然得好好地利用。除插一個部位外，將花分別插在好幾個葉裂部位也OK。

B 善加利用趣味十足的葉形

使用特色鮮明的鋸齒狀葉片時，以最簡單的插法就能完成吸引目光的作品。覺得花藝作品顯得太老氣時，建議重點加入。

A 以葉裂部位固定花

以電信蘭葉片上的一處深裂部位固定花，像配戴胸花般，將一小束蘭花插在葉裂部位。

只使用少量的花以突顯葉片形狀

希望生動活潑的葉形能完全地展露出來，所以只有葉片左側插上一小束花。為了與特色鮮明的葉片相抗衡，特別挑選了紅色或橘色等色彩鮮豔且輪廓清晰的花材。 ＊仙履蘭・文心蘭・電信蘭等 （花／井出 攝影／中野）

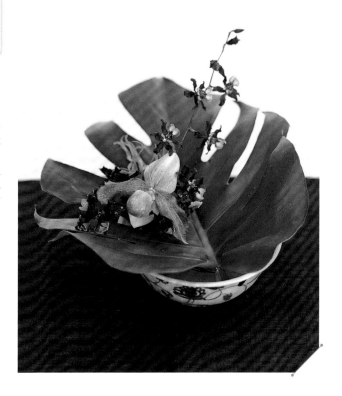

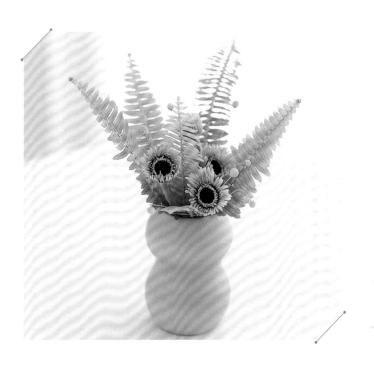

B 善加利用趣味性十足的葉形

試著搭配了花瓣形狀像玉羊齒般細密硬挺，開成星形輪狀的非洲菊。

以形狀酷似的葉片強調花的特徵

特別將作品色彩鎖定在綠色與黃色上，想將目光轉移到趣味性十足的花與葉形上。再加上幾株形狀渾圓，可形成鮮明對比的小花，一邊突顯鋸齒形狀、一邊增添趣味性。 ＊非洲菊・玉羊齒等 （花／井出 攝影／中野）

輕盈飄逸的葉材

搭配長著薄薄的小葉片或長滿蓬鬆柔軟花穗的葉材，即可使作品顯得更柔美優雅。填滿花朵之間但不會產生壓迫感也是魅力之一。

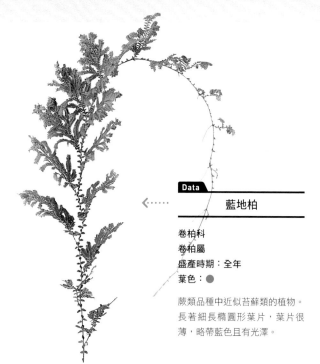

Data
藍地柏

卷柏科
卷柏屬
盛產時期：全年
葉色：●

蕨類品種中近似苔蘚類的植物。長著細長橢圓形葉片，葉片很薄，略帶藍色且有光澤。

Data
疏葉卷柏

卷柏科
卷柏屬
盛產時期：全年
葉色：●

密密麻麻地長著卵形小葉片，特徵為植株上同時長著緊貼莖部與往外伸展的葉片。

葉片細小輕柔
恣意地伸展著

Data
鐵線蕨

鐵線蕨科
鐵線蕨屬
盛產時期：全年
葉色：●

纖細的莖部長滿扇形小葉片的蕨類植物。葉片非常薄，微風吹過都會搖動，充滿纖細感。

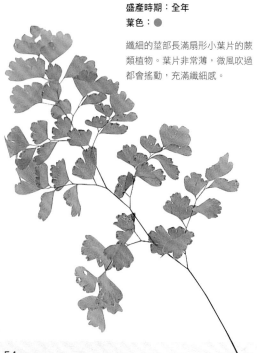

Data
高山羊齒

三叉蕨科
革葉蕨屬
盛產時期：全年
葉色：●

葉片有光澤，質感如植鞣革，葉緣呈鋸齒狀。整體像三角形。

Data
柳枝稷

禾本科
黍屬
盛產時期：全年
葉色：●

花穗往上生長看起來像炊煙。建議整理一下葉片後，運用質感纖細的花穗部分。

輕盈飄逸的葉材

確實地露出葉片之間的空隙

細小的花穗或小巧的葉片之間都會出現許多小空隙。

建議利用那適度放鬆與飽含空氣的輕盈感，為花藝作品增添輕盈飄逸的氛圍。

A 從花的頂端垂掛下來

葉片像蕾絲似地留下空間後擴散開來。因此，即便罩在花的頂端也不會擋到花臉，柔美得猶如罩著輕紗一般。

B 構成花藝作品的基座

花器裡先薄薄地插上一層蓬鬆柔軟的葉材，像是將花擺上去似地插入花材，少量花材就能插出量感十足的花藝作品。

A 從花的頂端垂掛下來

像蓋上葉子似地，將鐵線蕨加在鐵線蓮上。使用長一點的葉材，讓尾端飄盪在空間中。

以綠色輕紗將清新的花襯托得更高雅

花瓣細長，印象清新脫俗的鐵線蓮，搭配蓬鬆柔軟的鐵線蕨，就顯得格外優雅大方。因為花形很清晰，所以搭配葉材後也不必擔心輪廓變模糊。

＊鐵線蓮・長萼瞿麥・鐵線蕨 （花／田中（光）・攝影／山本）

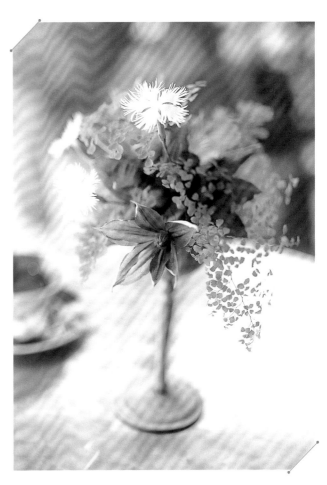

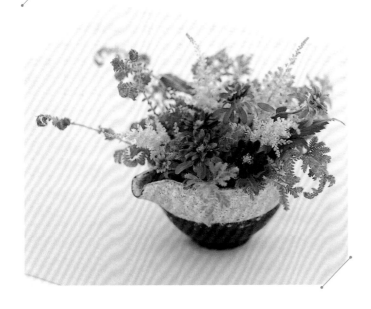

B 構成花藝作品的基座

花器裡先塞滿藍地柏，再插入少量雲南菊等小花。

以葉材襯底大幅提昇作品的量感

使用的都是小花，但因以蓬鬆柔軟的葉材襯底而使整個作品看起來量感十足。利用藍地柏葉片間的空隙，即可牢牢地固定住雲南菊的纖細枝條。 ＊雲南菊・泡盛草・藍地柏 （花／井出 攝影／中野）

Chapter

3

How to Use Greens

這樣的花該搭配什麼樣的葉材呢？

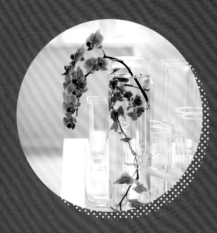

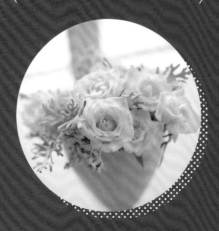

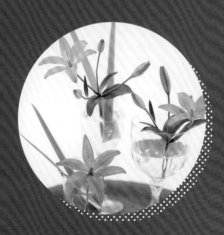

單一花材&葉の搭配LESSON

從前一章的內容中了解葉材的基本用法之後，馬上來實際應用看看吧！本章共準備了五種大型且存在感十足的人氣花藝作品。想想看，什麼樣的葉材適合搭配這盆花呢？即便是相同的花，搭配的葉材還是必須因大小或顏色而有所變化。本章就是學習花與葉材搭配效果的絕佳課程。

＼以葉材為背景而將花襯托得更鮮明／

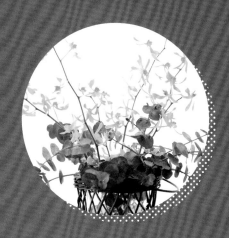

Rose
玫瑰

玫瑰花在花店裡是人氣最旺的花卉，也是創作花藝作品的最基本款花材。玫瑰花的顏色、大小、綻放方式也非常多樣化。接下來就依玫瑰花類型，分門別類地介紹適合搭配的葉材吧！

> Case1 <
清新脫俗の白色

彷彿以銀線蕾絲滾邊
將乳白色玫瑰襯托得更甜美

銀色系葉材的色彩對比不會太強烈，因此搭配後不會影響乳白色玫瑰的甜美形象。纖細如蕾絲般的葉裂狀態，最適合白玫瑰的典雅韻味。 ＊玫瑰・銀葉菊（花／市村 攝影／山本）

◆搭配訣竅
使用葉裂狀態細緻的葉材。

推薦採用的葉材

銀色系葉材　　　　　　P.44
例如：銀葉菊

以綠色葉材搭配白色花，容易搭配出清新舒爽的印象。想強調潔白無瑕的清新印象時，建議使用顏色較淡的葉材。

> **Case2** <

甜美の粉紅色

推薦採用的葉材

蔓性葉材　　　　　P.40
例如：常春藤

想以甜美的淡粉紅色玫瑰花，插一盆既輕盈又甜美可愛的花。最適合搭配的是充滿律動感，枝條上長著小巧葉片的蔓性葉材。

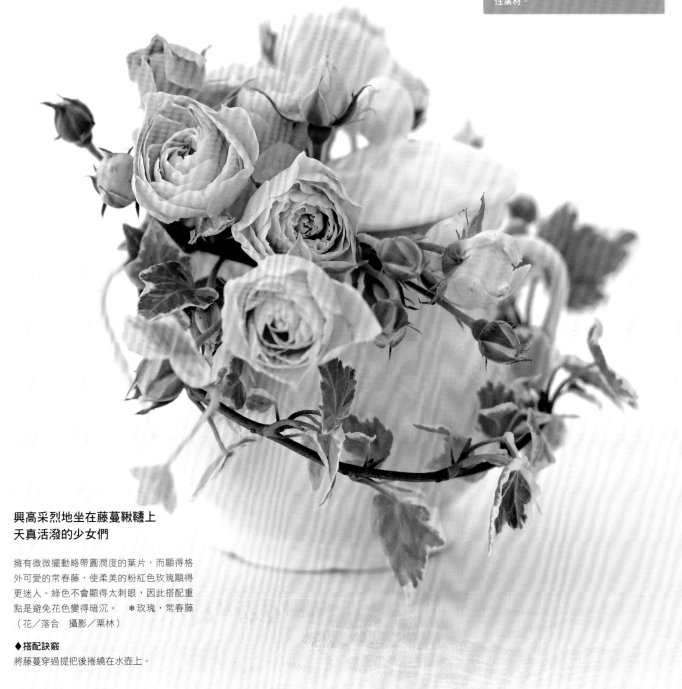

**興高采烈地坐在藤蔓鞦韆上
天真活潑的少女們**

擁有微微擺動略帶圓潤度的葉片，而顯得格外可愛的常春藤，使柔美的粉紅色玫瑰顯得更迷人。綠色不會顯得太刺眼，因此搭配重點是避免花色變得暗沉。　＊玫瑰・常春藤
（花／落合　攝影／栗林）

◆**搭配訣竅**
將藤蔓穿過提把後捲繞在水壺上。

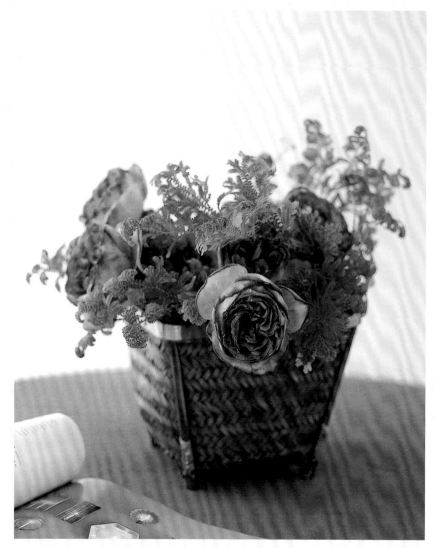

豔麗の粉紅色

推薦採用的葉材

輕盈飄逸的葉材 P.54
例如：疏葉卷柏

深粉紅色玫瑰花渾圓飽滿，感覺上顯得
很沉重。繞上輕盈蓬鬆的葉材後，強烈
的色彩立即變柔和，還巧妙地營造出輕
快感。

搭配有光澤的葉片
構成令人驚嘆的鮮豔色彩

散發青綠色光澤的疏葉卷柏，與略帶藍色的
粉紅色花，搭配效果絕佳。像是掛在花的頭
頂上一般，使用長一點的葉材，完成一件讓
人聯想到深受大自然滋潤的亞洲熱帶雨林的
花藝作品。 ＊玫瑰・疏葉卷柏 （花／市
村 攝影／山本）

◆ **搭配訣竅**
先插玫瑰花，再將長長的葉材插入花朵間。

令人印象深刻の大朵玫瑰

推薦採用的葉材

色澤紋路都很有特色的葉材 P.48
例如：秋海棠葉

大朵玫瑰只插一朵就存在感十足，因此
搭配與花勢均力敵的葉材。以葉色或葉
柄為重點裝飾更有趣。

特色鮮明的花＆葉
為花藝創作的絕佳拍檔

完全綻放時，花朵直徑可達10cm，色彩清新
的橘色大朵玫瑰，插上一朵就能緊緊地吸
引住眾人的目光。葉片上清楚地浮出獨特條
紋的秋海棠葉片，一枚就足以與一大朵花抗
衡，肩負凝聚整體印象的重任。 ＊玫瑰・
秋海棠 （花／市村 攝影／山本）

◆ **搭配訣竅**
與玫瑰花稍微拉開距離，斜斜地插入葉材。

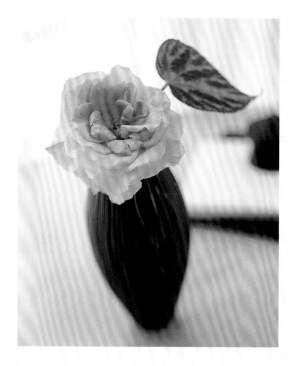

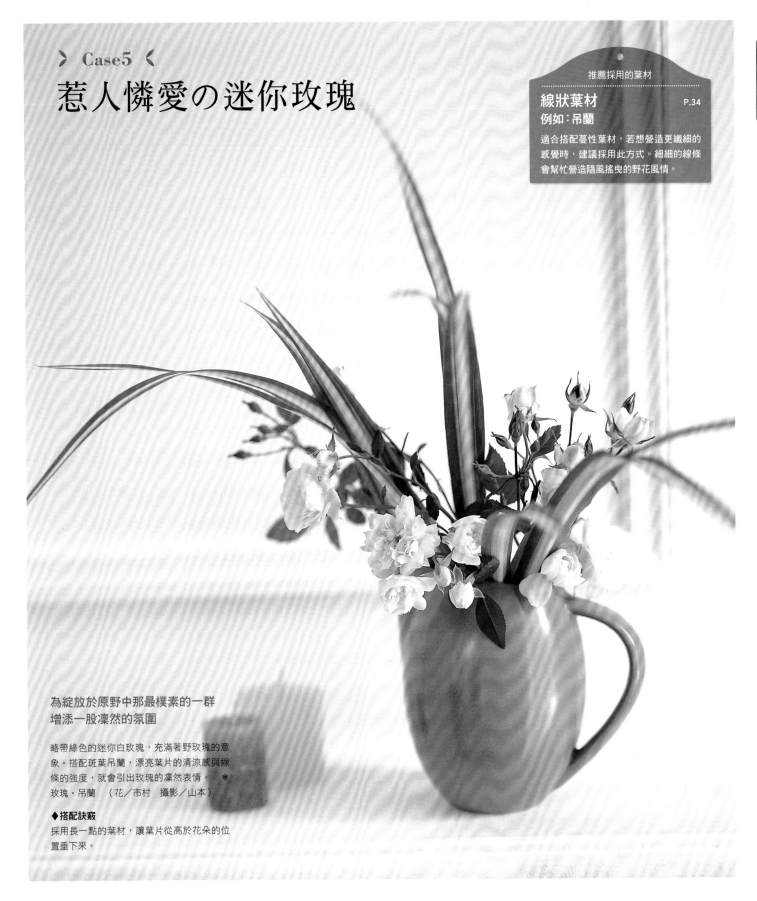

> Case5 <

惹人憐愛の迷你玫瑰

推薦採用的葉材

線狀葉材　　　P.34
例如：吊蘭

適合搭配蔓性葉材，若想營造更纖細的
感覺時，建議採用此方式。細細的線條
會幫忙營造隨風搖曳的野花風情。

為綻放於原野中那最樸素的一群
增添一股凜然的氛圍

略帶綠色的迷你白玫瑰，充滿著野玫瑰的意
象。搭配斑葉吊蘭，漂亮葉片的清涼感與線
條的強度，就會引出玫瑰的凜然表情。＊
玫瑰・吊蘭　（花／市村　攝影／山本）

◆搭配訣竅
採用長一點的葉材，讓葉片從高於花朵的位
置垂下來。

直接插上一枝
碩大の花

蔓性葉材　　　　P.40
例如：常春藤

花朵碩大，直接插上一枝就能構成一幅畫的蘭花。若非得搭配葉材，那就選搭相同長度，線條柔美，長滿葉片的蔓性葉材吧！

Orchid

蘭花

氣質高雅華麗的蘭花是搭配葉材難度超乎想像的花材，搭配訣竅是隨意地添加。以下就來介紹一些可將形狀複雜的大朵與姿態輕盈的小朵蘭花襯托得更優雅的葉材吧！

為優雅地垂著頭的側臉
添加嫩綠的色彩

將側面看時下垂成優美線條的蝴蝶蘭，插入圓筒形玻璃花器裡，再將常春藤沉入水中，搭配成嫩綠又洗鍊的花藝作品。花與葉的長度拿捏也絕妙無比。　＊蝴蝶蘭‧常春藤（花／マニュ　攝影／中野）

◆搭配訣竅
生動活潑的尾端朝下，讓藤蔓在水中游泳。

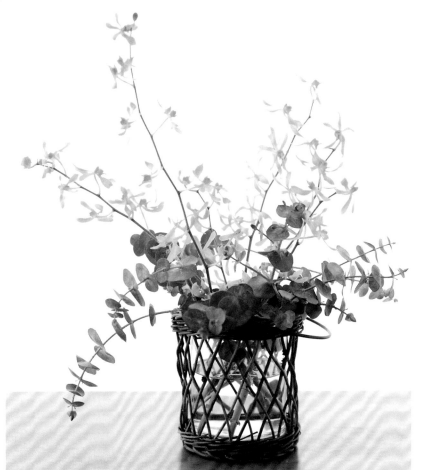

＞ Case2 ＜
使用修長線條の小花

推薦採用的葉材
銀色系葉材　　P.44
例如：尤加利葉
花朵開得較稀疏的小朵蘭花，看起來確實輕快可愛，可惜印象不夠鮮明。搭配淺色葉材才能為花增添存在感。

**像追逐著飛舞彩蝶的影子般
悄悄地跟隨著**

枝條上間隔些許距離，開著形狀像翩翩飛舞彩蝶似的小花的腎藥蘭。生長方式大同小異的淺色葉材，像影子似地加在底下，既突顯了花的美妙伸展姿態，量感也大大地提昇。　＊腎藥蘭・尤加利　（花／岡本　攝影／山本）

◆ 搭配訣竅
採用枝條相互勾住後擴大範圍的插法。

＞ Case3 ＜
一朵一朵地剪開

推薦採用的葉材
鋸齒狀葉材　　P.52
例如：佛手蔓綠絨
蘭花分別剪開後使用，更能突顯出厚實且充滿曲線之美的花形。重點加入同樣厚實且凹凸有致的葉材。

**貼心地撐開一把傘
悄悄地遮擋住陽光**

充滿南國意趣的鋸齒狀葉材中，形狀特別柔美的佛手蔓綠絨，和蘭花的搭配效果最好。同時加在花器邊緣與較高的位置，將蘭花插在兩者之間就自然地融合在一起。　＊東亞蘭・佛手蔓綠絨　（花／田中（光）　攝影／中野）

◆ 搭配訣竅
高挑葉材莖部微微摺彎，將線條處理得更柔美。

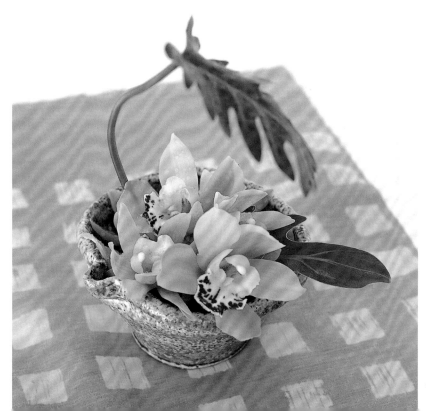

Hydrangea

繡球花

插上一朵就量感十足的代表性花卉──繡球花。通常只留下長在花梗上的葉，試著搭配各種葉材就能大幅拓展花藝創作的範疇。

> **Case1** <
明亮の顔色

初夏的綠
在靛藍色天空中伸懶腰

白色滾邊的藍色繡球花，看起來真舒爽。捲繞葉色鮮綠的蔓生百部，強調爽快的感覺吧！再以粉紅花增添些許亮度 ＊繡球花2種・蔓生百部 （花／岡村 攝影／落合）

◆**搭配訣竅**
花放在花器一側，以便顯露出器皿上的波浪圖案。

推薦採用的葉材

蔓性葉材 P.40
例如：蔓生百部

想搭配具透明感的淡藍色或粉紅色繡球花，那就採用姿態輕盈自然的蔓性葉材吧！色彩柔美的葉材，才是絕佳的選擇。

> **Case2** <

優雅の深色

推薦採用的葉材

線狀葉材　　P.34
例如：青龍葉

深色繡球花總是散發著濃濃的日本風情。搭配外型清爽的線狀葉材，採用最優雅的插法就能完成經典的作品。

浮在空間裡的靜&動
充滿緊張感的日式居家

高高地插入花器裡的繡球花周邊，搭配了長長的線狀葉材。因生動的細窄葉片與靜謐的渾圓花朵的線條形成對比，而使鮮綠色彩顯得更突出，巧妙地營造出挺直背脊的緊張感。　＊繡球花・青龍葉（花／熊坂 攝影／中野）

◆搭配訣竅
錯開青龍葉的葉端後一根一根地並排圍繞著花朵。

> **Case3** <

微妙差異の顏色

推薦採用的葉材

面狀葉材　　P.28
例如：山蘇葉

色彩素雅的品種或秋色繡球花，花色總是顯得很模糊。搭配面積較大的綠葉，以顏色彌補特色。

引出藏在花裡的顏色
以葉片屏風營造生動活潑的氛圍

繡球花的花心為綠色，因此花的後面垂直插上相同顏色的山蘇葉。採用量感十足的花材時，簡單的手法就能插出姿態優美的作品。　＊繡球花・山蘇葉（花／森(美) 攝影／山本）

◆搭配訣竅
先插好花後，再調整葉子長度後插入。

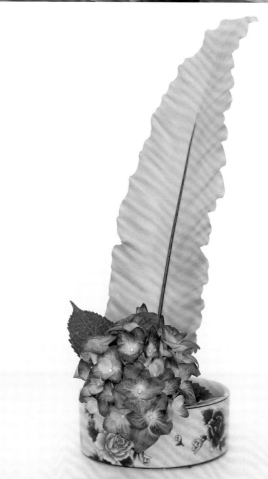

Lily
百合

氣質高雅大方的百合，顏色也各異其趣，整體氛圍更因大朵或小朵而不同。配合各種百合的意象，挑選葉材的形狀或顏色吧！

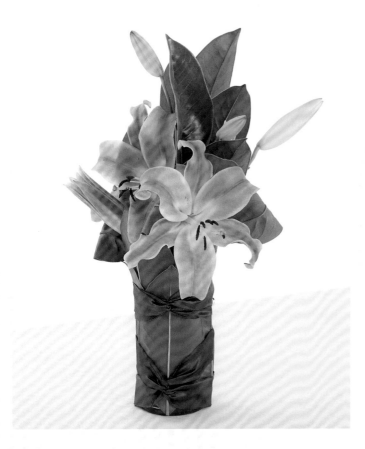

> **Case1** <
華麗の大朵花

推薦採用的葉材

面狀葉材　　　P.28
例如：洋玉蘭

霸氣十足的大朵百合花，當然得搭配分量十足的面狀葉材囉！建議以大膽的手法將大朵百合花的華麗感表現出來。

小心翼翼地包住
高雅風采&甘美香氣

將反翹花瓣的華麗感、清新宜人的香氣等大朵花的魅力，包入大片樹葉中封存。因為葉片的使用面積較大，所以露出茶色葉背以免太過顯眼。　　＊百合・洋玉蘭 （花／落 攝影／中野）

◆搭配訣竅
圓筒狀花器上也捲繞葉片後以鐵絲固定住，上面再繞上緞帶蓋住鐵絲。

> **Case2** <
小巧可愛の小朵花

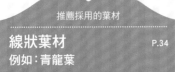

推薦採用的葉材

線狀葉材　　　P.34
例如：青龍葉

惹人憐愛的小朵百合花，最適合搭配的是姿態低調自然的葉材。建議搭配挺直生長的葉材以增添山野風情。

以形狀類似的花&葉
完成律動感十足的作品

花瓣之間有空隙，輪廓鮮明的透百合，最適合搭配葉形像花瓣，形狀尖尖的葉材。圖中搭配往上延伸而不會覺得有壓迫感的線狀葉材，因此小朵花看起來也盡情地伸展著。　＊透百合・青龍葉 （花／井出 攝影／落合）

◆搭配訣竅
分別插入三個玻璃杯裡，改變一下花或葉的數量吧！

Dahlia

大理花

花瓣群集的大理花魅力為雍容華貴的姿態與飽和的色彩。採用大輪大理花，只要一朵就足以當作花藝作品的主角。插成塊狀看起來會太沉重，因此在挑選葉材上多花了點心思。

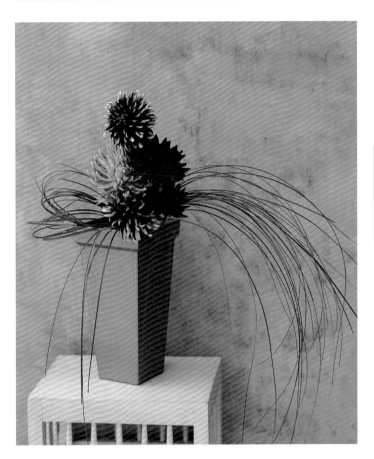

› Case 1 ‹

同時插著好幾朵花

推薦採用的葉材

線狀葉材　P.34

例如：熊草

將穗重大方的大理花插在一起，重量感就會上升。利用密度較小、姿態輕盈的線狀葉材，巧妙地提昇律動感吧！

將花籠擺在湍急流動的綠色河流中

將大朵紅色系大理花插在一起，感覺有點沉重，因此底下夾入捲繞成環狀的熊草。加上少量線條柔美的葉材，細細的線條就會營造出躍動感。　＊大理花3種・熊草（花／鈴木　攝影／中野）

◆搭配訣竅

將綁成束後捲繞成環狀的葉材一起加在花底下，再以鐵絲固定住。

› Case 2 ‹

插上一大朵

推薦採用的葉材

面狀葉材　P.28

例如：沙巴葉

存在感不亞於大理花，綠色面積較大的葉材。搭配葉材既可增添量感，又可引出花的特色。

盡情地展開雙臂映照著夕陽的枝頭葉片

以厚實的綠色面狀葉材為背景，將夕陽色彩般的橘色大理花，襯托得宛如火焰燃燒般鮮豔。葉緣或莖部略帶紅色，因而輕易地融入花色之中。
＊大理花・沙巴葉
（花／森（美）　攝影／山本）

◆搭配訣竅

相對於花，斜斜地插入葉片。使用劍山更方便調整角度。

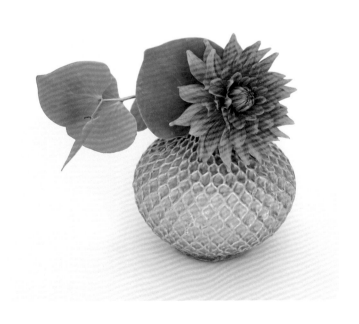

Chapter

4

How to Use Greens

花怎麼插才會更迷人呢？

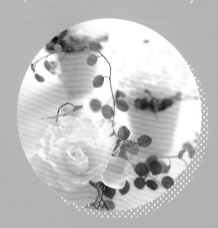

妙用葉材以相同花材
演繹不同風情

熟悉插花技巧後，就必須配合自己想表現的意象，挑選適合採用的葉材。

適合搭配一種花的葉材不只一種，而且花的印象也會因為搭配的葉材而大

不同。本章中將試著以各式各樣的葉材搭配同一種花而使花藝作品大變

身，就好像依照心情換上不同的衣裳！

作品風貌取決於選用的葉材

Step1
使用單一盛開 的花材

將一大朵花插得更多采多姿

完成一件花藝作品需要許多花,你是否這麼認為呢?

懂得以葉材營造量感或延伸感以彌補不足,使用一朵花就能變換出各式各樣的風貌。

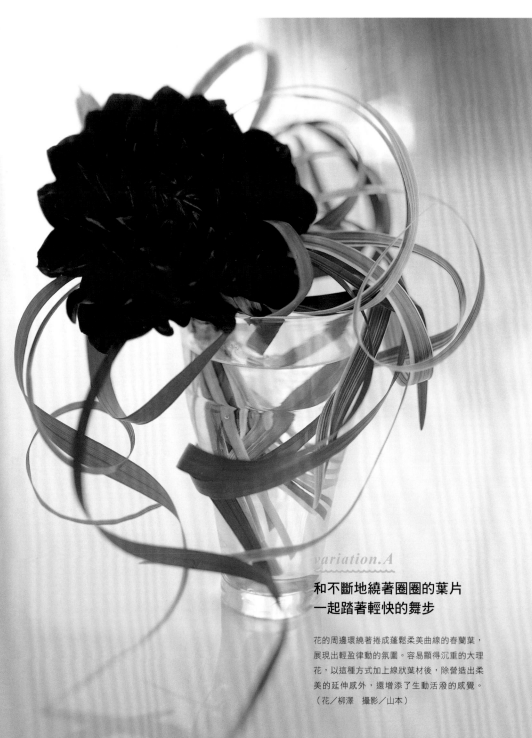

使用這枝花!

大理花

雍容華貴的大朵花,而且是紅色,存在感絕對足夠當主角。但必須多花點心思以免顯得太沉重。

搭配的葉材

春葉蘭
(P.34)

variation.A

和不斷地繞著圈圈的葉片 一起踏著輕快的舞步

花的周邊環繞著捲成蓬鬆柔美曲線的春蘭葉,展現出輕盈律動的氛圍。容易顯得沉重的大理花,以這種方式加上線狀葉材後,除營造出柔美的延伸感外,還增添了生動活潑的感覺。

(花/柳澤 攝影/山本)

POINT

將幾根春葉蘭一起捲繞在筆桿上,取下後以膠帶暫時固定住,擺放一段時間後就會形成漂亮的曲線。

variation.B

以吸引目光的存在感而論
葉片也絕不遜色

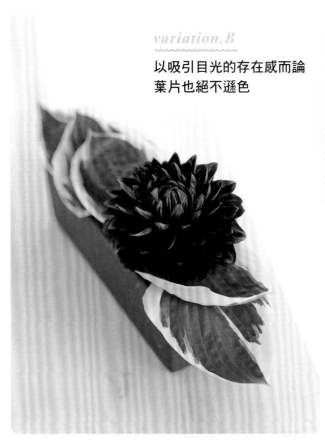

搭配的葉材

亞馬遜百合
（P.29）

令人印象深刻的花，配上大型面狀葉材後，更成為存在感十足的花藝創作。將亞馬遜百合葉片錯開後疊在花的兩側，因此寬度增加，整個作品的分量也提昇。採用斑葉，因此可欣賞到紅、綠、白的色彩對比之美。　（花／菊池　攝影／山本）

POINT

搭配有白色斑紋的清爽類型葉材，重疊好幾片面狀葉材也不會變得太沉重。葉與葉之間稍微留下一點空隙吧！

搭配的葉材

鈕釦藤
（P.41）

高山羊齒
（P.54）

 ＋

垂直插入細葉高山羊齒以加大縱向空間。因為感覺像清紗的柔軟葉材的關係，讓大理花的重量感減輕了，蕾絲般美麗葉柄也被突顯出來。想要立體厚度時，建議將蔓性葉材繞在前後。　（花／柳澤　攝影／山本）

POINT

訣竅是朝著內側插入，以便細葉高山羊齒與花融為一體。想展現出稍細的模樣，所以建議適度地將葉與葉片重疊得大疏鬆的部分

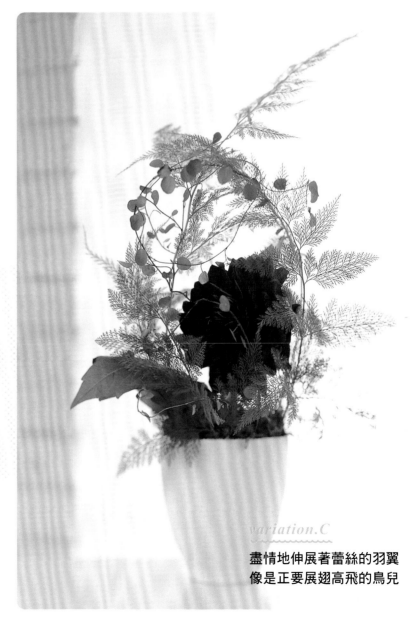

variation.C

盡情地伸展著蕾絲的羽翼
像是正要展翅高飛的鳥兒

選用最容易搭配的三枝花

使用的花材數量為三的倍數，搭配成作品更容易，花藝創作領域有這種說法。因此本單元中就針對三朵花，試著改變搭配的葉材吧！三朵花可一起插入，亦可分別插入不同的花器裡。

使用這三枝花！

玫瑰

白玫瑰清新脫俗、惹人憐愛，特色卻不夠鮮明，因此搭配不會顯得太孤單的葉材。

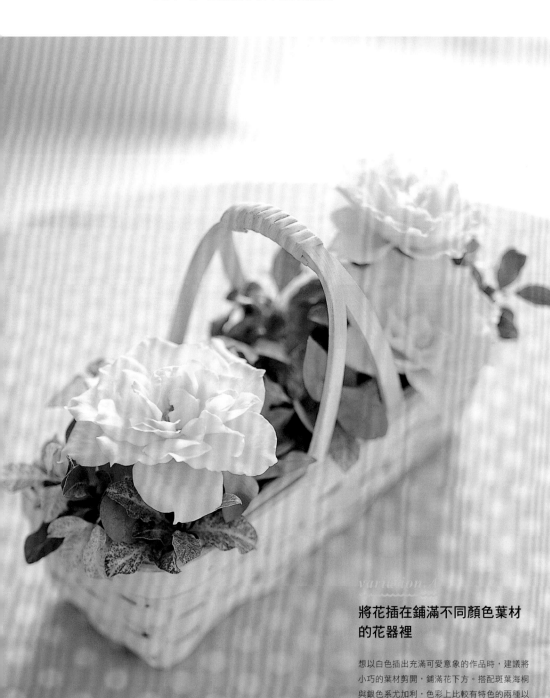

將花插在鋪滿不同顏色葉材的花器裡

想以白色插出充滿可愛意象的作品時，建議將小巧的葉材剪開，鋪滿花下方。搭配斑葉海桐與銀色系尤加利，色彩上比較有特色的兩種以上葉材，即可完成表情豐富的花藝作品。　（花／菊池　攝影／山本）

搭配的葉材

尤加利　　　　斑葉海桐
(P.45)　　　　(P.48)

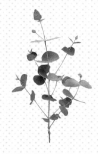
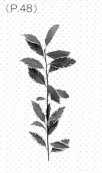

POINT

將斑葉海桐插在作品前方等比較顯眼的位置，好讓斑紋顯得更醒目。插葉材時也如同插花，形成高低差看起來比較自然。

variation.B

繞上素樸的藤蔓
未施脂粉的臉上綻露出笑容

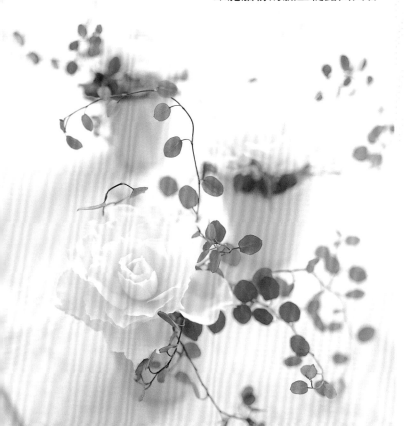

搭配的葉材

鈕釦藤
（P.41）

小小的杯子裡分別插上一朵玫瑰花，四周
輕柔地繞上或鬆鬆地繞滿圓葉鈕釦藤。搭
配姿態最自然的蔓性葉材，原本高雅大方
的白玫瑰也會流露出素樸逗趣的表情。
（花／菊池　攝影／山本）

POINT

蔓性葉材亦具備連結三個花器的作
用。使用長一點的鈕釦藤，繞在花上
後，再掛到相鄰的花器上。

variation.C

採用黑 × 白的素雅組合
營造成熟典雅氛圍

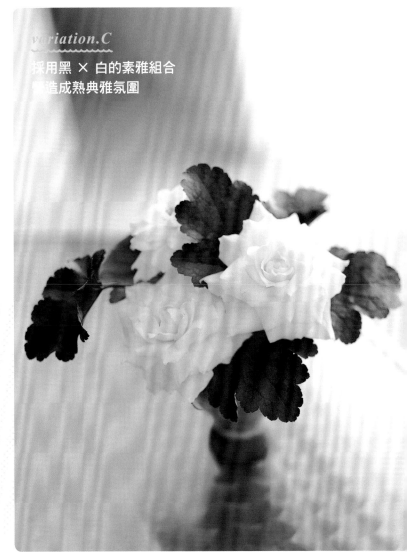

搭配帶黑色的葉材後，可愛的白玫瑰就籠罩著沉穩靜
謐氛圍。四周環繞深色葉材後，也將疊在一起的三朵
花顏襯托得更清晰。充分考量玫瑰花綻放所須空間，
形成高低差後插入花器裡，即便加入葉材，看起來也
不會覺得擠得透不過氣。（花／柳澤　攝影／山本）

搭配的葉材

珊瑚鐘
（P.49）

POINT

只有玫瑰莖雖然搭配上
珊瑚鐘，表情有點樸
裡。最重要的是花器與
花之間也必須夾入葉
材，玫瑰的莖片全部
插醉

以大量花材營造奢華感

大量插入一朵就存在感十足的單朵開玫瑰花，即可構成奢華無比的作品。亦可加上小花，效果得更華麗。不過搭配葉材比較實惠，還可讓花看起來更像盛裝打扮過。

大量使用這些花！

非洲菊

一口氣插入10朵色彩鮮豔的非洲菊。花上都沒帶著葉片，因此可以隨意地加入葉材，變身為任何模樣。

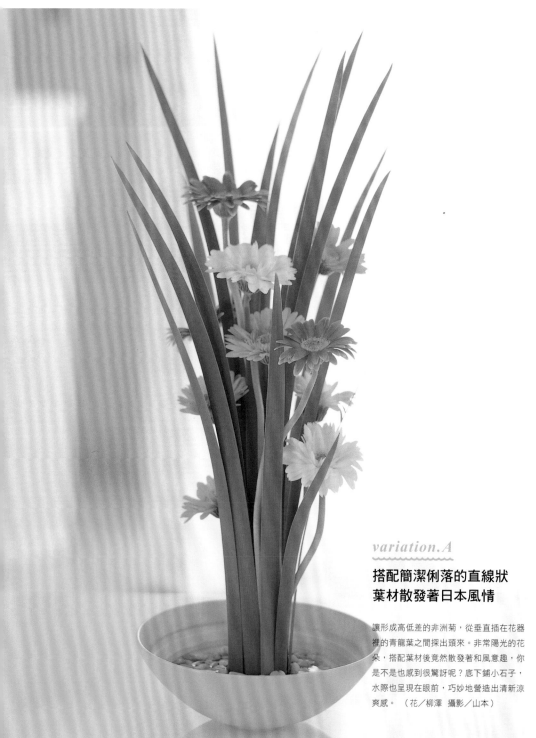

搭配的葉材

青龍葉
（P.35）

variation.A

搭配簡潔俐落的直線狀
葉材散發著日本風情

讓形成高低差的非洲菊，從垂直插在花器裡的青龍葉之間探出頭來。非常陽光的花朵，搭配葉材後竟然散發著和風意趣，你是不是也感到很驚訝呢？底下鋪小石子，水際也呈現在眼前，巧妙地營造出清新涼爽感。（花／柳澤 攝影／山本）

POINT

筆直生長的葉材直接使用，感覺上有點僵硬。以手摺一下葉尾部分，即可形成非常適合搭配圓形花的柔美線條。花與葉交互插入花器裡

variation.B
皺皺的葉材
成為扁平花的絕妙配角

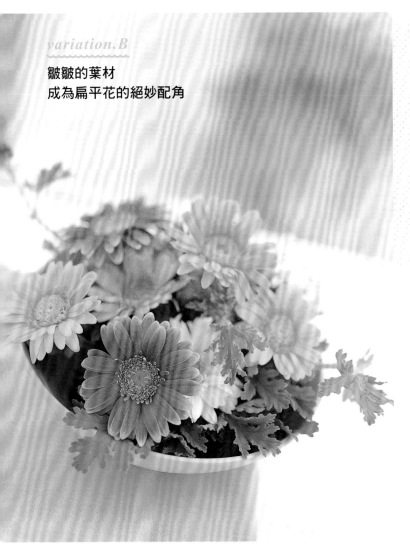

搭配的葉材
芳香天竺葵
（P.52）

遮擋住非洲菊平面花顏的是凹凹凸凸的立體狀葉材。葉片呈鋸齒狀的天竺葵就是此類型的最典型葉材。大小適中，形狀也可愛，簡直就像是本來就長在它的枝條上。漸漸地融入花裡，而且還營造出縱深感。（花／柳澤 攝影／山本）

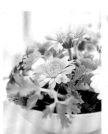

POINT

非洲菊與花都形成高低差。花材就不會貼在一起，巧妙地營造出遠近感。花朵之間也加入葉材，即可將花色明托得更鮮豔繽紛。

variation.C
穿上深色衣裝
打扮成高雅的淑女

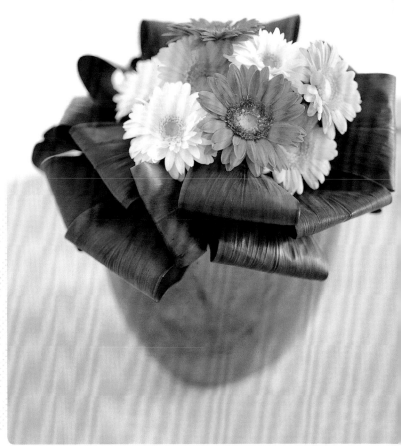

色彩繽紛又充滿普普風情的非洲菊，搭配了葉緣等部位有紅色斑紋的深綠色紅竹葉。因為採用了令人意想不到的色彩搭配方式，平凡的非洲菊表情變得更新鮮。搭配特色鮮明且有光澤的葉片，為原本隨性自在的花營造出隆重端莊的氛圍，作品上甚至還能感覺出高級感。（花／菊池 攝影／山本）

搭配的葉材
龍舌蘭科的葉子
（P.49）

POINT

紅竹葉對摺後，釘上釘書針，固定成環狀。處理後，少量葉片就能營造出量感，構成當時髦亮眼的外觀。

以較大朵的花材為主花

將穗狀花剪開後使用時,應以一朵較大朵花為主花,再搭配上同色系小花為基本造型。
該搭配什麼樣的葉材,才能構成完整的花藝作品呢?

A B

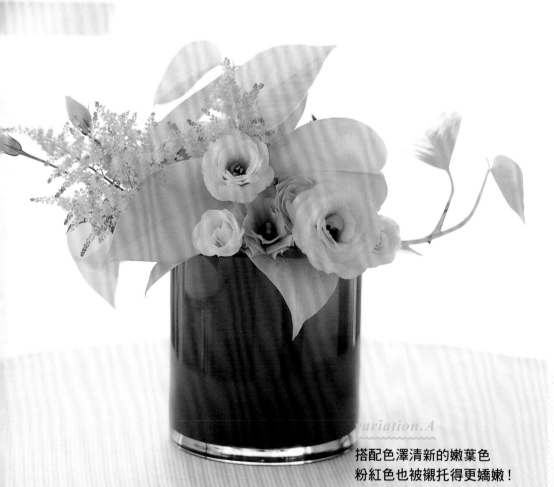

variation.A

搭配色澤清新的嫩葉色
粉紅色也被襯托得更嬌嫩!

淡粉紅色與黃綠色的葉材,都是看起來非常清新舒爽的顏色。此作品挑選了很適合搭配柔美花形的卵形黃金葛。黃金葛屬於面狀葉材,但因顏色淡雅而不會產生壓迫感,大量加在花後也不會顯得太擁擠。(花/寺井 攝影/山本)

使用的主花&小花!

A. 洋桔梗
B. 泡盛草

長著蓬鬆柔軟葉片的洋桔梗,帶著花苞,使用起來更方便。搭配花形不一樣的泡盛草。

搭配的葉材

萊姆黃金葛
(P.29)

POINT

花材周邊加上碩大的黃金葛葉片,枝條尾端的小葉片保留長長的枝條,加在花藝作品側邊等部位,就能營造出生動活潑的氛圍。

和P.70一樣，搭配繞成漂亮曲線的春蘭葉，不過此作品採用從高高的花器上，鬆鬆地垂掛下來的造型，因此更加地突顯出優美的曲線狀線條，將甜美的粉紅色花的表情襯托得更有個性。　（花／菊池　攝影／山本）

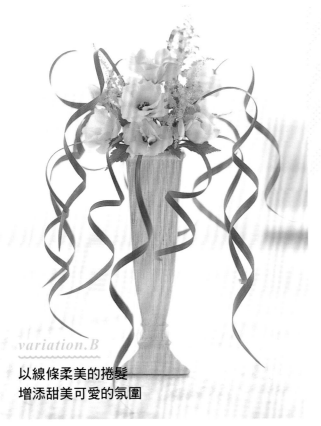

搭配的葉材

春葉蘭
（P.34）

POINT

此作例的做法如P.70，請依照作品的形式，彎出漂亮的線條。

variation.B

以線條柔美的捲髮——
增添甜美可愛的氛圍

variation.C

為微微地閃耀著白光的葉片
增添一份令人眼睛一亮的獨特味道

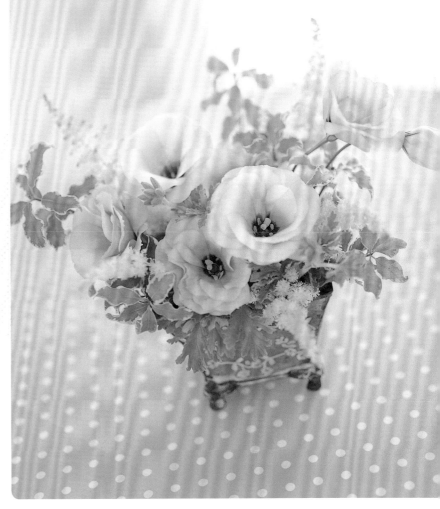

搭配的葉材

芳香天竺葵
（P.52）

斑葉海桐
（P.48）

使用的葉材以斑葉海桐為主，最適合搭配柔美花色的是質地輕盈，葉上有白斑的葉材。拉長線條好讓作品顯得更清爽。綠油油的顏色中微微地加上鋸齒狀的天竺葵，即可使整個作品顯得更凝聚。　（花／柳澤　攝影／山本）

POINT

斑葉海桐剪成小株後，將下方埋入花的最底下，留下尾端，用在花藝作品的表面上，葉材分量須注意。

77

只以小朵花構成作品

不特別設置主花，以開著許多小花的穗狀花完成的作品也很可愛。

這時候的最佳夥伴還是葉材。沒有主花依然能構成令人印象深刻的作品。

A　B　C

使用這些小花！

A. 大飛燕草
（Cool Lavender）

B. 大飛燕草
（Grand Blue）

C. 紫燈花

感覺清新舒爽的藍色系小花，都是具透明感的花，所以搭配不會使花色顯得暗沉的葉材。

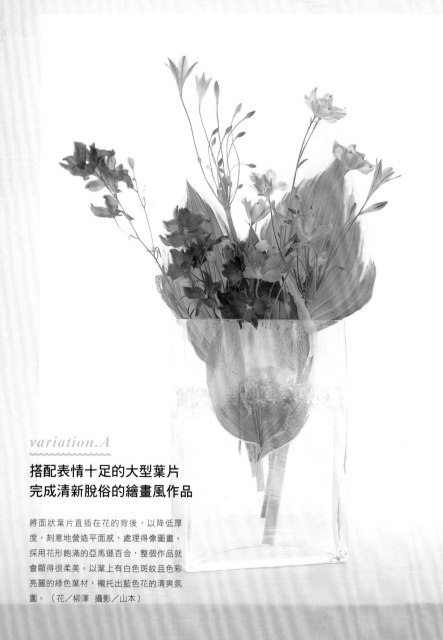

variation.A

**搭配表情十足的大型葉片
完成清新脫俗的繪畫風作品**

將面狀葉片直插在花的背後，以降低厚度，刻意地營造平面感，處理得像圖畫。採用花形飽滿的亞馬遜百合，整個作品就會顯得很柔美。以葉上有白色斑紋且色彩亮麗的綠色葉材，襯托出藍色花的清爽氛圍。（花／柳澤　攝影／山本）

搭配的葉材

亞馬遜百合
（P.29）

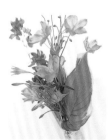

POINT

花器裡裝著具保水性的透明吸水凝膠。凝膠有黏性，因此想呈現莖部線條，而垂直插入的花材也能穩穩地晶立著。建議可先插入葉材。

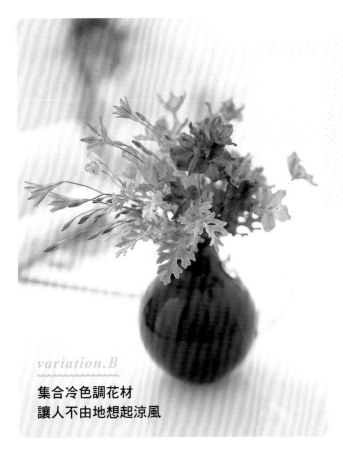

若要使花色不暗沉，當然是搭配銀色系葉材囉！想以藍色系花插出清涼感時，搭配這種冷色調葉色效果更好。大飛燕草的藍屬於淺灰色調，因此效果特別好。（花／柳澤　攝影／山本）

搭配的葉材

銀葉菊
（P.45）

POINT

花材都是同色系，形狀也相似，因此一派組合、一道插入，就能地襯托出各種花與草的形狀、顏色

variation.B

集合冷色調花材
讓人不由地想起涼風

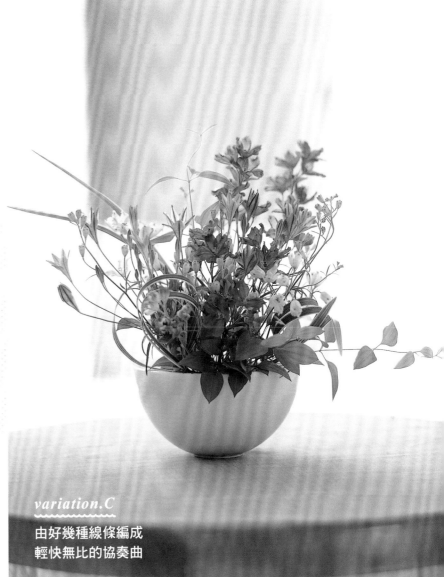

搭配的葉材

春葉蘭
（P.34）

蔓生百部
（P.41）

+

色澤清透的花，最適合搭配上輕快靈動的葉材，例如搭配線狀葉材。捲繞或形成美麗的曲線，從線條上增添變化，就能大幅提昇躍動感。建議使用長一點的蔓性葉材，露出動感十足的尾端。（花／寺井　攝影／山本）

POINT

將捲繞成環狀的春蘭葉，加在底下比較不顯眼的位置，再以鐵絲固定住。蔓生百部亦可從根部剪開，插低一點，將花的底部修飾得更完美

variation.C

由好幾種線條編成
輕快無比的協奏曲

融合兩種以上顏色

粉紅、藍、白,將色彩繽紛的野花融合在一起,卻發現插好的花欠缺整體感,感覺顯得很凌亂。而不影響纖細的風情,很自然地達成彙整任務的葉材是這三種!

A　B　C

融合這些花材!

A. 松蟲草
B. 小白菊
C. 藍星花

都是會隨風搖曳生姿的草花。搭配會溫柔地支撐著纖細花材的葉材吧!

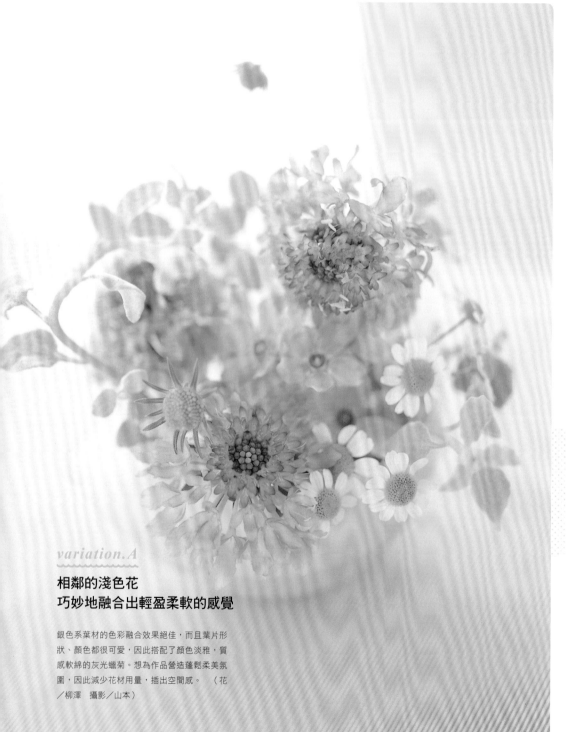

variation.A

相鄰的淺色花
巧妙地融合出輕盈柔軟的感覺

銀色系葉材的色彩融合效果絕佳,而且葉片形狀、顏色都很可愛,因此搭配了顏色淡雅,質感軟綿的灰光蠟菊。想為作品營造蓬鬆柔美氛圍,因此減少花材用量,插出空間感。(花/柳澤　攝影/山本)

搭配的葉材

灰光蠟菊
(P.44)

POINT

試著將葉材換成斑葉海桐,感覺不錯,但相對於柔美的花,葉材顏色或質感都太硬,感覺不夠協調

妙用草材以相同花材演繹不同風情

variation.B

就像是以綠色的大手掌
輕輕地呵護著花

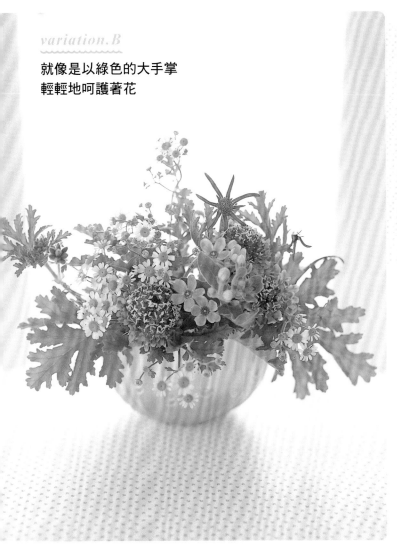

搭配的葉材

芳香天竺葵

（P.52）

葉片呈鋸齒狀的芳香天竺葵，顏色不會太深，葉裂狀態也自然柔美，因此葉片雖然很大，卻不會覺得有壓迫感。最棒的是它是香草類植物，和野生草花的搭配效果非常好。像要包住花朵似地，將大型葉片插在最底下，自然會產生統一感。　（花／寺井　攝影／山本）

POINT

若想天竺葵連同枝條一起剪剪，確保必要長度更方便使作，依葉片大小改變使用位置吧。

variation.C

以藤蔓繞成的拱形
連結花＆花吧！

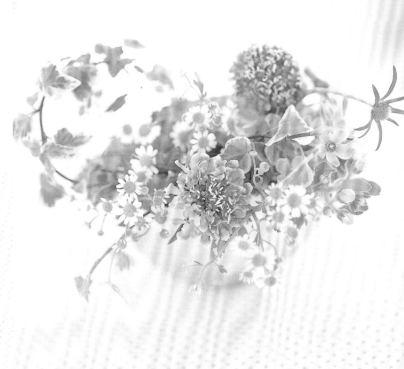

哪種葉材最適合搭配野花呢？當然是蔓性葉材。採用斑葉常春藤時，和小菊花一樣，摻雜白色的明亮色彩，與粉紅色、藍色等粉色系花也很搭調。藤蔓不垂掛，繞成柔美曲線後穿過花間，即可發揮連結整個作品的作用。　（花／寺井　攝影／山本）

搭配的葉材

常春藤

（P.41）

POINT

常春藤繞成環狀後將兩端繞在一起就能固定住，插枝時稍微加入提拍葉慕，更容易固定其他草材，因為繞成環狀的個性可適度地搭配。

Chapter

5

How to Use Greens

以葉片包裹成令人驚喜的花束！

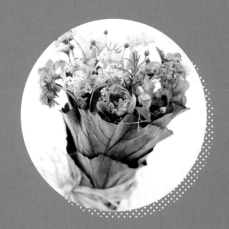 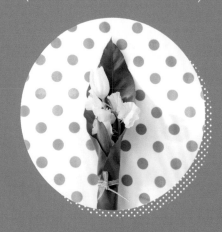

以葉材玩創意
花&葉妙趣橫生

葉材性質通常很強韌，因此除用於搭配花藝作品外，還可貼在紙上或塗上顏色，以各式各樣的方法廣泛地運用。花較少的時節，使用葉材就能為生活增添綠意，秋天利用紅葉就能好好地享受花藝樂趣。因此本單元中將為你介紹一些四季都適用的葉材玩法。想不想更自由自在地和葉材玩遊戲呢？都是一些非常簡單，輕輕鬆鬆就能完成的創意喔！

饋贈送禮時也大活躍的葉材

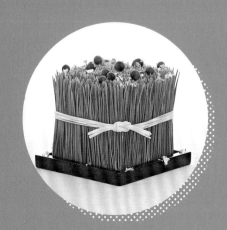

邂逅 & 別離的季節

獻上以葉材包得漂漂亮亮的花束

質地堅韌的葉材也能當作包裝素材，這件事你知道嗎？以同樣為植物的葉片包覆
花束，花的表情就會變得更生動自然。收到禮物的朋友們一看到這份令人驚喜的
禮物，臉上一定會不由自主地漾滿笑容！

使用新鮮蔬菜
充滿現摘的感覺

以帶深紫色澤的葉片包裝花束，粉
紅色花微微地流露出野性的表情。
希望葉片上有能夠保護花的皺褶，
所以從廚房借來紫色甘藍。想不想
在畢業典禮上獻給恩師，看看他的
驚訝表情呢？ ＊鬱金香・大蔓櫻
草・瑪格麗特・紫色甘藍等 （花
／大川　攝影／落合）

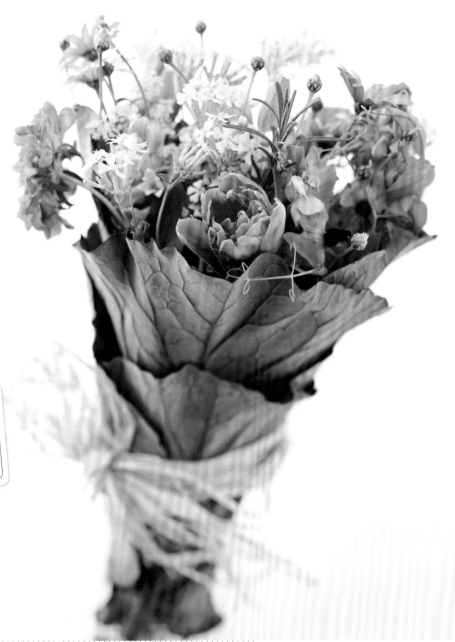

message

老師，感謝您
的諄諄教誨！

摺疊好條紋緞帶
完成精美的花藝設計

綻放飽滿花朵的紫丁香，搭配兩種線狀葉材而營造出緊湊感。葉片分別摺了兩處，將易顯單調的線狀葉材引出表情，完成設計感十足的作品。 ＊紫丁香・紐西蘭麻・太藺 （花／落 攝影／森）

message

課長，祝您
步步高昇！

message

媽媽，
謝謝您！

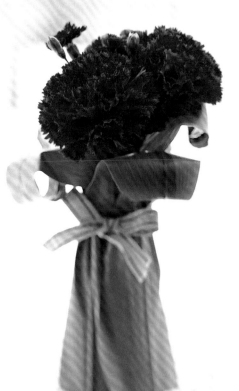

大葉子的背後
藏著什麼東西呢？

色彩鮮豔的深綠色葉材，將荷葉邊花瓣的大紅色康乃馨襯托得更耀眼。解開緞帶後發現裡面放著玻璃瓶。花與花器一起送人也是非常貼心的作法。 ＊康乃馨2種・撫子花2種・葉蘭 （花／森（美） 攝影／山本）

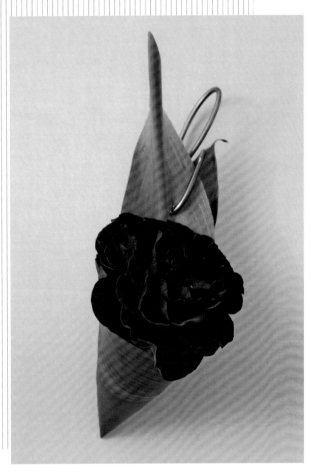

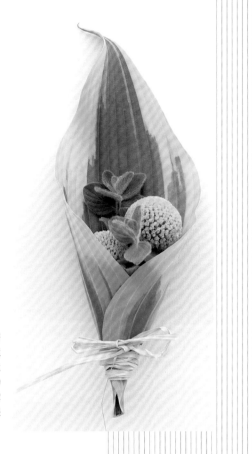

以大紅色甜筒完成
吊飾風花藝作品

將色澤沉穩的紅玫瑰，插入已經捲成甜筒狀的紅竹葉裡，為了方便掛在禮物上，鉤在右角上的金屬線也選用紫紅色，巧妙地成了重點裝飾。同一種色調之中，紅竹葉的斑紋顯得格外耀眼。 ＊玫瑰・紅竹葉 （花／磯部 攝影／中野）

小小的花束也作出
最自然的配色

形狀渾圓，表面有顆粒狀的花，搭配香草植物後，外面包上大型面狀葉材。真的是非常自然的花束，散發著「黃色花搭配黃綠色斑葉」的自然恬淡氣息。 ＊金杖球・薄荷・亞馬遜百合 （花／增田 攝影／中野）

Column

水晶
火燭葉　　　山蘇葉　　　葉蘭

一提到包裝材料
面積較大的面狀葉材就出場囉！

以葉材包覆花材時的最得力助手是大型面狀葉材。包迷你花束時，使用山蘇葉或葉蘭，一枚葉片就足夠包住整個花束。線狀葉材則是包好花束後，取代緞帶，用於固定葉片時最活躍的素材。

打算……
以葉子包住心情

以纖細的葉片為包裝材料，怎麼可能呢？你是不是也這麼認為呀！將綁成束的葉材捲繞成環狀，就能如圖中作法，用於保護花。將原本掛在行李上的小吊牌，綁在葉材捲繞後的交叉點上。 ＊玫瑰・火龍果・澳洲草樹 （花／磯部 攝影／中野）

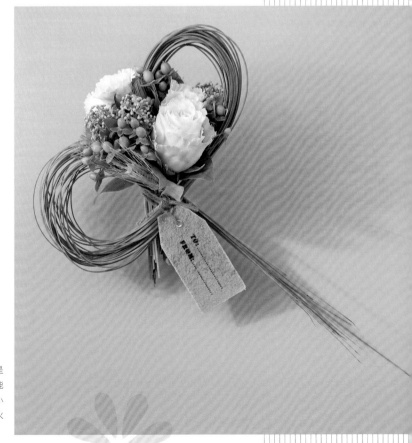

Green Wrapping
綠葉包裝的花束

以葉材為包裝材料
送上一束迷你花束

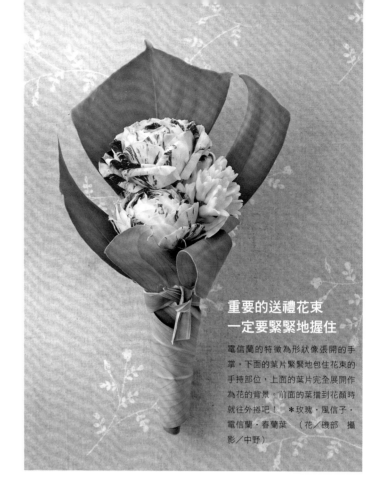

重要的送禮花束
一定要緊緊地握住

電信蘭的特徵為形狀像張開的手掌。下面的葉片緊緊地包住花束的手持部位，上面的葉片完全展開作為花的背景。前面的葉擋到花顏時就往外捲吧！ ＊玫瑰・風信子・電信蘭・春蘭葉 （花／磯部 攝影／中野）

以葉片的柔美線條
營造嫵媚動人的氛圍

葉緣呈波浪狀的山蘇葉是表情很豐富的葉材。如圖中作法，完全不作修飾地捲起花束，就營造出非常優雅時髦的氛圍。再以線狀斑葉綁緊，構成了視線焦點。 ＊鬱金香・山蘇葉・斑春蘭葉等 （花／相澤 攝影／中野）

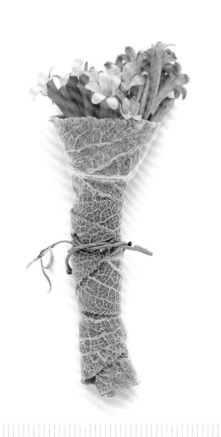

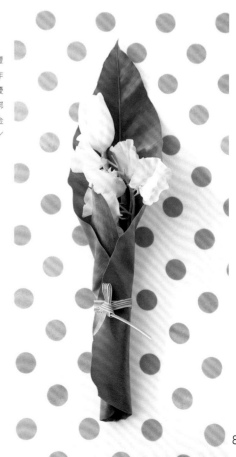

人與花都得到撫慰
療癒系花束

輕盈柔軟的羊耳石蠶，觸感像毛氈布，握在手中很舒服。搓揉一下葉片就散發出網紋哈密瓜般的香氣，握在手中就讓人不由地產生被撫慰的心情。適合搭配淺色花。 ＊捲葉筒花・羊耳石蠶・柳條 （花／深野 攝影／山本）

夏 summer

花比較不耐插的夏季期間

涼感十足，只使用葉材的花藝作品

天氣太熱的時候，插好的花很快就垂頭喪氣。不過沒關係，夏天也有種類豐富的
葉材，而且比較耐插。夏季期間建議你選用照到陽光就顯得格外耀眼的葉材，盡
情地享受綠色產生的清涼感。

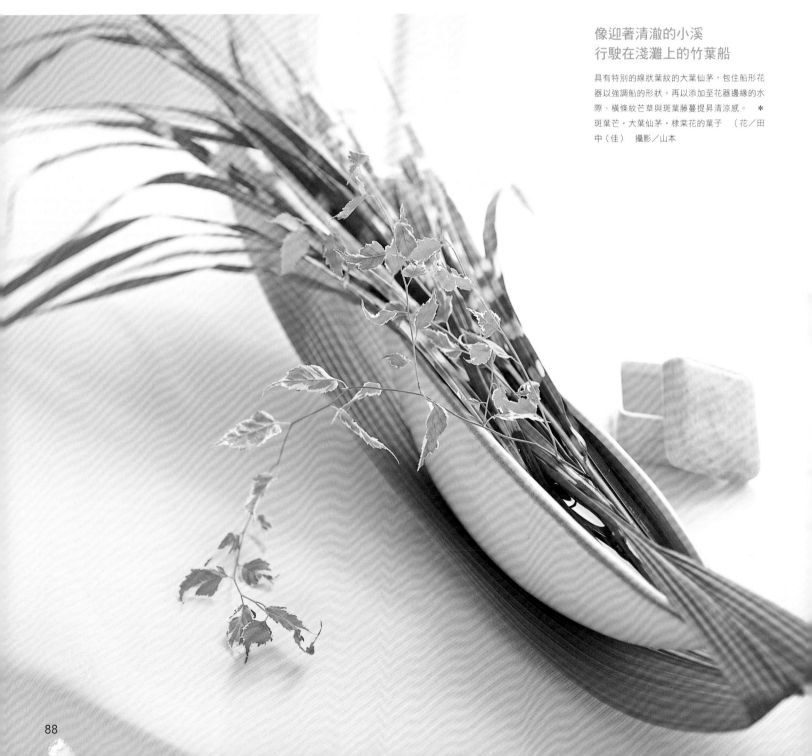

像迎著清澈的小溪
行駛在淺灘上的竹葉船

具有特別的線狀葉紋的大葉仙茅，包住船形花
器以強調船的形狀。再以添加至花器邊緣的水
際、橫條紋芒草與斑葉藤蔓提昇清涼感。　＊
斑葉芒・大葉仙茅・棣棠花的葉子　（花／田
中（佳）　攝影／山本

夏天以茂盛地長在庭園裡的葉材
完成一道蔬菜沙拉後端上餐桌

炎炎夏日，從庭園裡剪下生長得很茂盛的尾端
枝條或藤蔓，放入缽狀玻璃花器裡，裝成蔬菜
沙拉的模樣。先收集纖細的葉材，再構成最自
然的姿態。　　＊多花素馨・灰光蠟菊・蔓生百
部・柳枝稷等　（花／今野　攝影／中野）

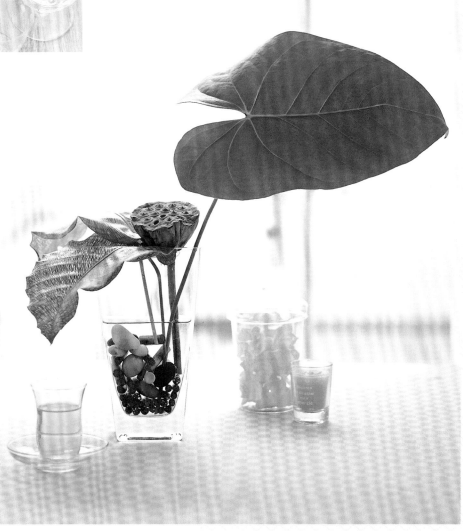

玻璃杯裡插放小石子＆蓮蓬
重現水邊植物生長的情景

將玻璃花器視為水槽，放入小石子與蓮蓬，以
及當作蓮葉的大型面狀葉材，構成生動活潑的
花藝作品。以面狀葉材的圓潤外型與水中的直
線狀莖部構成鮮明的對比。　　＊火鶴葉・馬賽
克竹芋・蓮蓬　（花／田中（佳）　攝影／山
本）

Green Arrangement
以葉材完成花藝設計

讓空間清涼十足的
創意構想

利用在水底飄盪的綠色
營造海邊的休閒度假氣氛

缽狀玻璃花器裡裝入海砂，布置成海邊的樣子。接著裝飾圓形花器，加入透過玻璃看起來像海藻的葉材。四周撒上貝殼，就充滿了夏季海洋的氣氛！＊蘆薈・山蘇葉・白紋萬年青 （花／田中（佳） 攝影／山本）

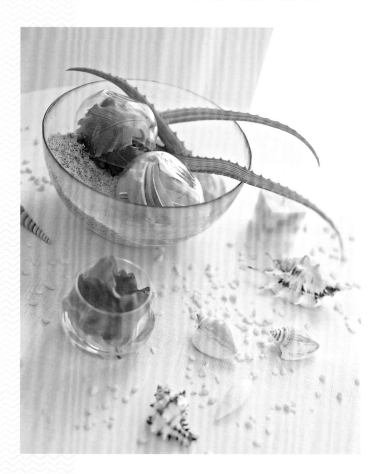

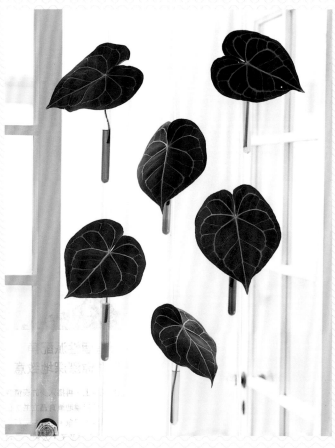

微風輕輕吹過
就會發出聲響的葉片藝術

以白色葉脈而令人印象深刻的水晶火燭葉，插入裝著各種色水的試管裡，吊掛在窗邊等場所吧！利用形狀充滿造型之美的葉片，布置成可感覺到微風輕拂，酷似動態藝術，趣味性十足的造型。＊水晶火燭葉 （花／高橋 攝影／中野）

Column

白紋萬年青　　紐西蘭麻　　斑葉芒

形狀像水草的線狀葉材
斑葉最適合夏天採用

想表現清涼意象，那就選用線狀葉材。纖細又不會產生壓迫感，微風吹過就有反應，而且具備蘆葦般水草風情，實在很好運用。推薦採用的是看起來涼感十足的斑葉類型葉材。

清涼無比的
葉片冰塊造型

將色澤清新舒爽的黃綠色黃金葛葉片，貼在玻璃花器的側面，然後填滿人造冰塊。加水後放入少許真的冰塊，構成沁涼無比的葉片冰塊。連浮在冰涼玻璃上的水滴都清涼感十足。　＊萊姆黃金葛　（花／高橋　攝影／中野）

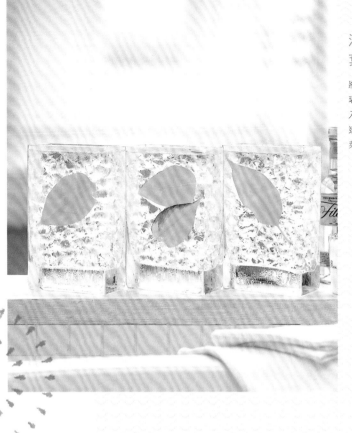

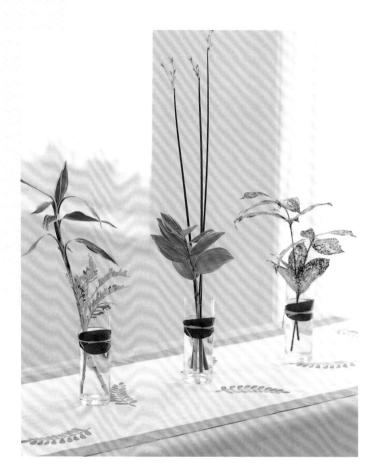

每種葉材都是個性派配角
並排成一列向你深深地致意

將白鶴芋葉片捲在花器上，再插入少許表情各不相同的葉材，然後等距離地筆直疊立並排在一起，營造出英姿煥發的印象。　＊白紋萬年青‧銀葉菊‧鳴子百合的葉子‧太蘭‧星點木　（花／今野　攝影／中野）

高高低低‧左左右右
反覆地重現線條之美

擺在形狀酷似香檳杯的高腳花器裡，藍色透明玻璃球看起來就讓人覺得透心涼，插入仙茅葉，好好地運用葉片的自然曲線。分成低中高三種高度，讓葉片交互地呈現律動感，盡情地在空間中玩遊戲。　＊大葉仙茅　（花／高橋　攝影／中野）

發現顏色漂亮的落葉時

享受作法簡單の紅葉裝飾製作樂趣

這個時期才能見到，已經染成深紅或深黃色彩的各種葉片。想不想利用這些寶物似的紅葉，製作可愛小物呢？以小小的秋為室內裝潢或獻給親朋好友，盡情享受季節的恩賜。

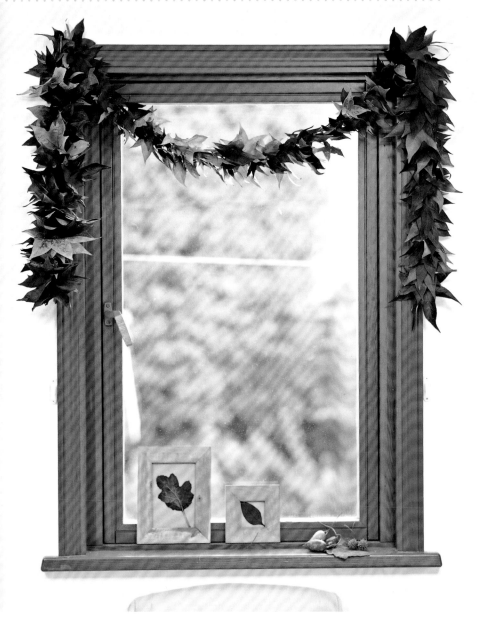

以充滿夕陽色彩的彩帶
讓屋外景色美得像幅圖畫

參考圖中作法，將葉片串成一條彩帶，你就會發現，一種植物的葉片竟然會有這麼多種顏色……以線穿成彩帶狀的紅葉當作裝飾，掛在視野絕佳的窗戶上，構成「季節之窗」，熟悉的景色就成為自己珍藏的圖畫。 ＊美國楓香 （花／並木 攝影／中野）

封住微微地染上
美麗色彩的秋天

透過蠟紙就能清楚看到形狀可愛，且已染上美麗色彩的葉或果實輪廓的掛毯，微微浮出的色彩最典雅。最令人激賞的是，加了鐵絲衣架，在小小空間中就能掛起來當裝飾。 ＊地錦・櫻花葉・大茴香・檜木的種子等 （花／增田 攝影／落合）

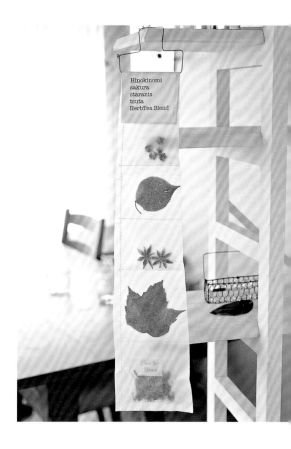

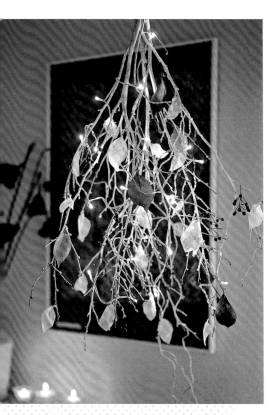

點亮小燈
就成了葉片藝術燈

骨架為漆成白色的樹枝。先繞上閃爍的小燈泡，再將紅葉和布料作的葉片、紅色果實一個個掛上去。被燈光照得透亮的葉片，簡直美得像夜櫻，噢不！應該說是盛裝打扮的夜紅葉。 ＊櫻花葉・玫瑰果・樹枝 （花／增田 攝影／落合）

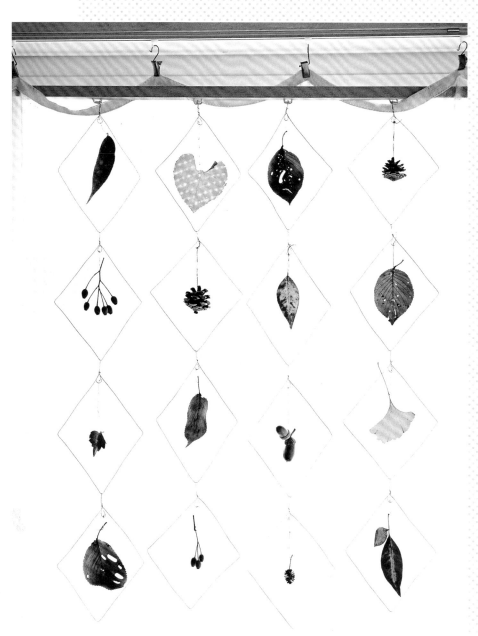

透光性絕佳、隨風輕輕搖曳
充滿秋色的窗簾，非常典雅對吧？

將紅葉或果實掛在鐵絲構成的方框中，再縱向連結在一起。葉片被隔著窗簾的柔和光線映照得美不勝收，連被蟲咬過的葉片都令人愛不釋手。 ＊地錦・銀杏葉・櫻花葉・橡實・松果等 （花／めぐろ 攝影／落合）

＊作法請見P.102至P.103

將令人驚豔的一枚葉片
作成卡片或小吊牌

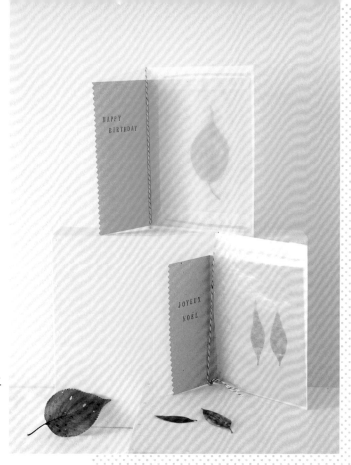

深深的思念
寄託在微微透出輪廓的葉片上

在秋天給最重要的人送禮時，想不想加上一張貼著漂亮紅葉的卡片呢？由蠟紙信封透出的深濃色彩，為禮物增添季節感。 ＊櫻花葉等 （花／めぐろ　攝影／落合）

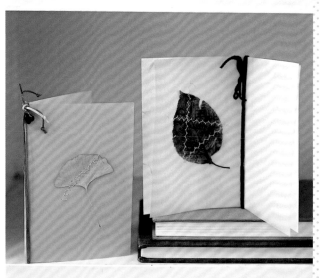

利用縫紉機
車上英國風 Z 字形線條

這是一張先擺好描圖紙，再擺放一枚葉片後經過車縫才完成的卡片。將縫紉機切換成通常用於車布邊的 Z 字形車縫模式，即可完成更甜美可愛的作品。以果實為重點裝飾也很時尚。 ＊櫻花葉・毛栗葉・銀杏葉等 （花／井出　攝影／中野）

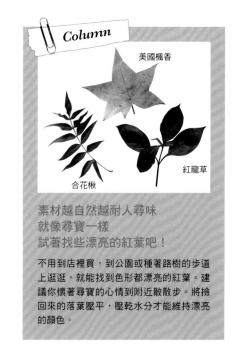

Column

美國楓香

合花楸

紅龍草

素材越自然越耐人尋味
就像尋寶一樣
試著找些漂亮的紅葉吧！

不用到店裡買，到公園或種著路樹的步道上逛逛，就能找到色形都漂亮的紅葉。建議你懷著尋寶的心情到附近散步。將撿回來的落葉壓平，壓乾水分才能維持漂亮的顏色。

搭配雪白蕾絲
是最新鮮的組合

（左）必須於生日等特別的日子獻
上祝福時，想不想為落葉卡片換上
正式一點的衣裝呢？譬如說，將華
麗的蕾絲紙作成口袋，再一片片地
插入色彩鮮豔的紅葉。　＊地錦等
（花／增田　攝影／落合）

送禮時記得掛上充滿
秋天意境的小吊牌

（右）試著將紅葉貼在市售小吊牌
或小袋子上。將細繩換成麻繩或色
彩繽紛的毛線，再重點蓋上印章，
即便不留隻字片語，也能具體地傳
達獻上的秋天心意。　＊地錦・銀
杏葉等　（花／めぐろ　攝影／落
合）

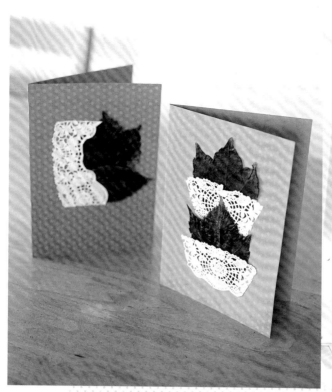

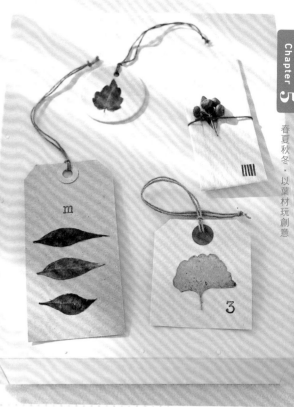

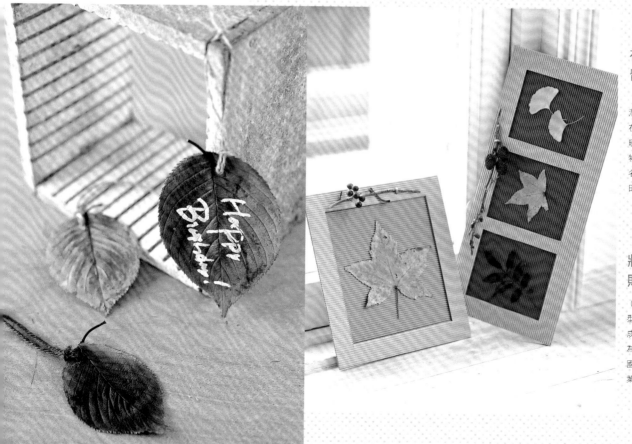

在葉片上
留下祝福語

（左）作法、用法都一目了然。打
洞後穿上細繩的葉片，將祝福語寫
在上面。細繩換成毛線感覺會更溫
暖。可掛在繫綁禮物的緞帶之類的
物品上，或寫上名字加在宴會座席
名牌上。　＊櫻花葉等　（花／增
田　攝影／落合）

將最喜歡的葉片
貼在框框裡

（右）這片葉子好漂亮喲！發現造
型漂亮的葉片時，務必加上框框作
成禮物。可直接用於裝飾房間，成
為充滿季節感的室內裝飾。　＊美
國楓香・銀杏葉・合花楸・山歸來
葉等　（花／井出　攝影／中野）

冬 winter

親朋好友相聚機會特別多的歲末年終

聖誕節 & 新年
以葉材完成招待賓客的花藝作品

冬天的冬青或松樹等，都是這個季節感強烈的時節不可或缺的葉子，而且聖誕節或新年又有較多招待賓客的機會。因此本單元將介紹一些適合冬季採用，以葉材完成的迎賓花藝設計。

Christmas

將聖誕節妝點得
更華麗繽紛

**閃閃發光的
紅 & 白 Juicy Tree**

鶴頂蘭枝條就像是迷你版的樅樹枝條。瓶子裡裝滿一顆顆圓滾滾的紅色海棠果後插入葉材，試著完成紅與白的迷你樹。粉紅或白色裝飾也很可愛。 ＊鶴頂蘭・海棠果 （花／深野　攝影／山本）

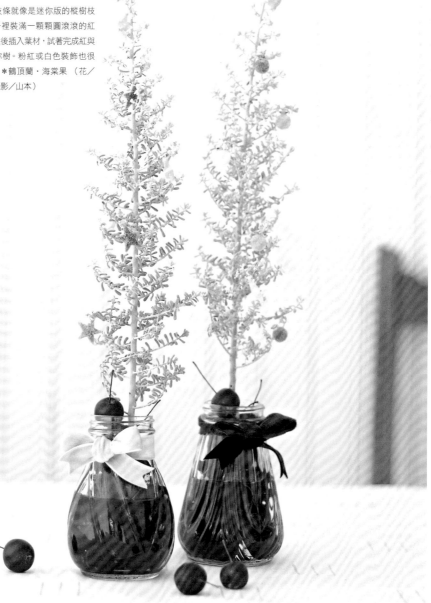

**以「常綠葉材」構成形狀
象徵幸福快樂的聖誕夜**

將重點裝飾的小花插在雪松上，作法很簡單的裝飾品。只以鐵絲固定住葉材，所以可隨意地摺成自己喜歡的形狀。掛在房間的牆壁或門把上也很可愛。 ＊雪松・伯利恆之星・綠之鈴 （花／市村　攝影／中野）

將形狀不一樣的燭台打扮一下
完成適合正式場合的裝扮

葉片燭台的基座為小瓶罐，因此形狀有點不一樣，結果反而更有趣。繞上細細的緞帶、加上小花或珍珠，完成也很適合正式場合的裝扮。 ＊羅漢柏・油點草 （花／渋沢 攝影／山本）

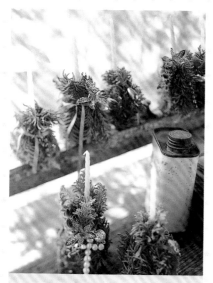

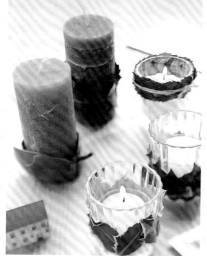

葉片斜斜地橫向並排
團團圍繞著蠟燭

圓形燭台或蠟燭也一樣，只是黏貼平面的葉片，像腰帶似地連結在一起就能環繞在四周。為蠟燭加裝飾時，也考慮到蠟燭變短後該怎麼取下的問題。寧靜的夜晚，你想和哪一盞蠟燭一起度過呢？ ＊冬青3種 （花／井出 攝影／山本）

莊嚴祈福的花環上
積滿細細的粉雪

冬青具有避邪的意涵。為構成這種花環，本來就具備莊嚴意味的葉片，增添一股時尚感。著色成白色，形狀更鮮明，和充滿都會感的室內裝潢也很搭調。 ＊冬青・雪松・松果 （花／市村 攝影／中野）

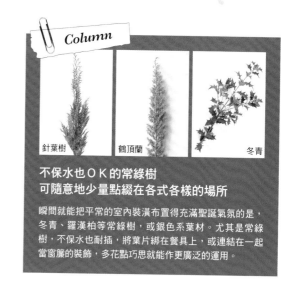

Column

針葉樹　鶴頂蘭　冬青

不保水也ＯＫ的常綠樹
可隨意地少量點綴在各式各樣的場所

瞬間就能把平常的室內裝潢布置得充滿聖誕氣氛的是，冬青、羅漢柏等常綠樹，或銀色系葉材。尤其是常綠樹，不保水也耐插，將葉片綁在餐具上，或連結在一起當窗簾的裝飾，多花點巧思就能作更廣泛的運用。

以充滿和風意趣的花藝作品
營造濃濃的新年氣氛

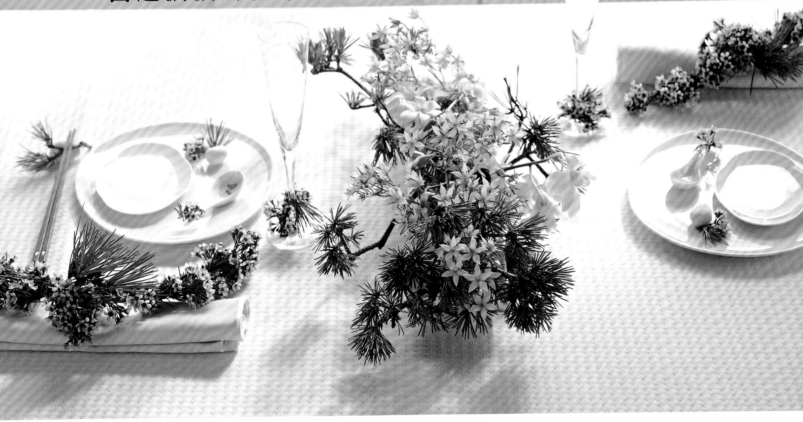

以綠＆白完成充滿歡樂氣氛
足以洗滌心靈的餐桌布置

松樹是氣節清高的植物，選一枝姿態優雅的枝條，加上散發自然風味的花，就足以讓新春的餐桌作出最完美的演出。動動手以綠與白，創作出清新舒爽、歡樂無比的新春氣氛吧！　＊松樹・石斛蘭・當藥・蠟梅　（花／大久保　攝影／中野）

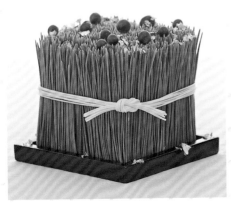

以紅白＆金箔
將福氣注入
松針構成的升斗裡

將松針構成的小小裝飾擺在玄關或櫥櫃上。構成簡潔俐落的方形後綁上雪白的紙繩，立即散發出新年莊嚴聖潔的氛圍。亦可插上棒棒糖狀的裝飾增添色彩。　＊松針・落霜紅（花／渡辺　攝影／山本）

Column

松樹	千兩	木賊	竹

門檻較高的新年花材
重點使用也能營造新春氣氛

松、竹或千兩等充滿日本風味的新年花材，大多為這個時期才能取得，是最想推薦給你使用的花藝創作素材。覺得納入作品難度太高時，建議你採用本單元中介紹的重點加入法。每一種葉材都價格平實，充滿著過年的氛圍。

套上綠色直線狀粗條紋的衣裳
是不是很時髦呢？

木賊的葉片部分是中空的，所以就剪成適當長度，套在筷子上。重點地貼上象徵吉利的果實，是不是感覺更特別了呢？活用節的部分後，增加長度即具備公筷等功能。　＊木賊・千兩的果實　（花／大髙　攝影／中野）

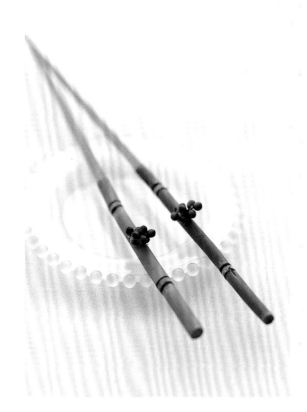

這是我的杯子！
作成葉子標籤

客人較多時，準備一些杯子標籤更方便。千兩葉綁上紙繩就輕易地完成圖中的標籤造型。換成不同種類的葉片更是趣味性十足。
＊千兩葉　（花／大髙　攝影／中野）

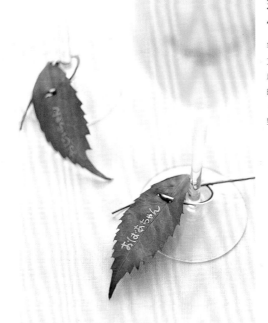

插入象徵吉祥的花材
作為筷子袋的重點裝飾

圖中為薄紙與和紙重疊後構成的筷子袋。中間繫綁緞帶後，送男性時插入松樹，獻給女性時插入紅色的果實。蓋上花圖案的印章，獨特性就大大地提昇。　＊松樹・樺葉莢蒾的果實　（花／大髙　攝影／中野）

掛花風筷子架
有春天來訪的感覺

將竹子作成筷子架是很常見的作法，但竹子上插著木瓜梅，處理成掛花風的花藝設計後，整個作品就像是精雕細琢的工藝品。換插其他花卉也能延長作品的鑑賞期。
＊竹・木瓜梅　（花／渡辺　攝影／山本）

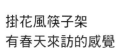
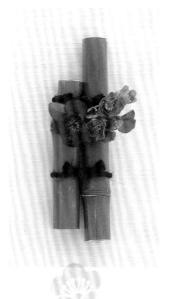
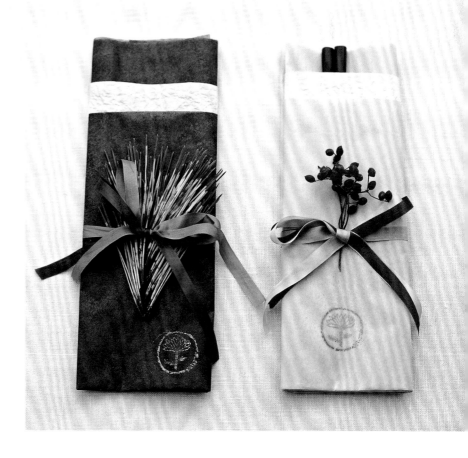

試著以四季葉材來作作看吧！

本單元將解說P.84至P.99中介紹的作品製作要點。

建議加入自己的創意，試著利用葉材好好地享受一下四季插花樂趣。

春
spring

將葉片交互重疊在一起

P.84

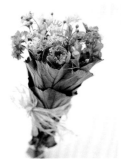

準備的材料
花束＊鬱金香・瑪格麗特・松蟲草・風信子・大蔓櫻草・蕾絲花等　包覆的葉材＊紫色甘藍・銀荷葉　其他＊拉菲草

作法

1 使用兩片銀荷葉，由前後包住花束的手持部位。拉菲草鉤住底部似地纏繞後打結固定住銀荷葉。

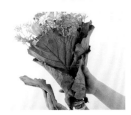

2 由上而下，由左而右，交互疊好紫色甘藍葉，以便包住花束的側面。纏繞在手持部位的拉菲草露在外面也沒關係。

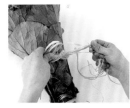

3 將好幾根拉菲草綁成一大束，再往包住花束的最後一枚葉片中央一帶捲繞，以便固定住葉片。其中一端繞個圈後綁緊，漂亮的花束就完成囉！

頂端的捲繞部位最吸引人

P.85

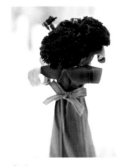

準備的材料
花束＊康乃馨2種・撫子花2種　包覆的葉材＊葉蘭　其他＊有塞子的玻璃瓶・防水膠帶・雙面膠帶・鐵絲・緞帶

作法

1 連花器一起送，馬上就能當成裝飾。因此收到禮物的人也會很高興。問題是花器裡裝水會擔心溢出來，所以建議先作好保水工作。

2 利用防水膠帶，將鐵絲黏在葉片的背面，一直黏到距離葉尾三分之一處，再朝著外側捲起葉尾。利用雙面膠帶，將葉片固定在瓶狀花器的外側，然後在瓶頸處綁上緞帶。

薄葉片摺疊後變成鼓鼓的

P.85

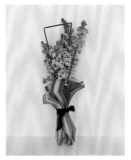

準備的材料
花束＊紫丁香　包覆的葉材＊紐西蘭麻・太藺　其他＊緞帶

作法　將紐西蘭麻的根部側邊剪成三角形，再縱向對摺後，靠在花束的莖部，正前方再摺出鼓鼓的狀態。太藺也摺兩處。

將鐵絲摺成8字形

P.86

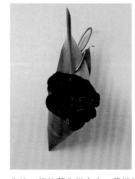

準備的材料
花束＊玫瑰　包覆的葉材＊紅竹葉　其他＊彩色鐵絲・釘書機・鐵鉗・錐子

作法　紅竹葉先從中央一帶捲繞成圓錐形，再釘上釘書針以便固定住。利用錐子在葉頭附近鑽一個小孔，利用鐵鉗將彩色鐵絲摺成8字形後鉤入小孔，插入花朵，作品就完成囉！

多纏繞一些拉菲草

P.86

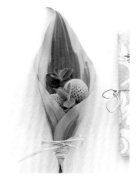

準備的材料
花束＊金杖球・薄荷　包覆的葉材＊亞馬遜百合葉　其他＊拉菲草

作法　將金杖球與薄荷綁成束後，擺在亞馬遜百合葉的下方。由左至右重疊葉片似地覆蓋住花莖，以拉菲草纏繞作品根部，固定後即完成。

以葉為繩穿在花朵之間

P.86

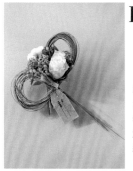

準備的材料
花束＊玫瑰・火龍果
等　包覆的葉材＊澳
洲草樹　其他＊鐵
絲・小吊牌

作法　澳洲草樹綁成束後，在花的左右繞成環狀，再以鐵絲固定住。留下長長的葉尾。以細繩蓋住鐵絲似地，將小吊牌綁在作品根部即完成。

修剪掉纏繞難度較高的根部

P.87

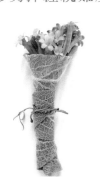

準備的材料
花束＊捲葉垂筒花
包覆的葉材＊羊耳石
蠶・柳條　其他＊無

作法　羊耳石蠶的葉柄部位太硬先剪掉。兩枚葉片橫向並排後捲在花莖上，第三枚葉片捲在前兩枚葉片重疊處，以柳條捆綁後即完成。

Column

花束必須作好保水工作

送禮的花容易受損，令人很不捨。因此不管多小的花束，都必須作好保水工作。以濕潤的面紙包住枝條底端，外面再包裹鋁箔紙以免滴水，是最基本的保水型態。

摺一下葉片以展露花顏

P.87

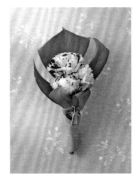

準備的材料
花束＊玫瑰・風信子
包覆的葉材＊電信
蘭・春蘭葉　其他＊
無

作法　將花束擺在電信蘭的葉片上，利用葉裂部位，以葉片下方包住花莖，再以春蘭葉捆綁固定住。前面的葉片往外摺後即完成。

以打結的線狀葉材為重點裝飾

P.87

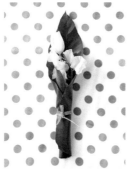

準備的材料
花束＊鬱金香等　包
覆的葉材＊山蘇・斑
春蘭葉　其他＊無

作法　將花擺在山蘇葉的中央，捲起左右的葉片以包住花莖。將斑春蘭葉捲繞在葉片的中央，再以單結技巧打結固定後即完成。

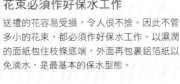

將葉片作成花器的形狀

P.88

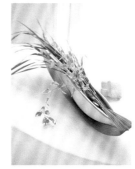

準備的材料
葉材＊斑葉芒・大葉
仙茅・棣棠花的葉
子　其他＊花器

作法

將棣棠花葉放入花器裡，配合花器尖端形狀摺好葉片，剩下的部分墊在花器底下。斜斜地插入其他花材後完成。

以藏身葉材裡的鐵絲固定花

P.89

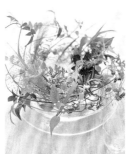

準備的材料
葉材＊多花素馨・
灰光蠟菊・蔓生百
部・常春藤・柳枝
稷・迷迭香・薄
荷　其他＊缽狀玻
璃花器・玻璃盤・
包線鐵絲

作法

將散開的黃綠色包線鐵絲放入缽狀玻璃花器裡，再形成花圈狀，用來固定花，插入葉材至枝條伸出花器外即完成。

巧妙活用花梗

P.89

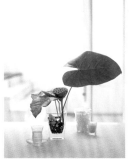

準備的材料
葉材＊火鶴葉・馬賽
克竹芋・蓮蓬 其他
＊玻璃花器・小石子

作法 依花器口徑寬度修剪數根蓮花梗，插入花器
裡，用於固定花。插入葉片或蓮蓬，填入小石子後壓
實以免葉材上浮，即可完成作品。

觀察水色協調感

P.90

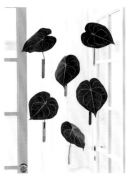

準備的材料
葉材＊水晶火燭葉
其他＊透明水晶棒・
試管・透明膠帶・水
彩（調色水）

作法 準備3根長1m的透明水晶管，掛在窗檯之類
的地方。加入各種調色水後，利用膠帶，將插著葉片
的試管，固定在自己喜歡的位置上即完成作品。

透過玻璃使葉形顯得朦朧

P.90

準備的材料
葉材＊蘆薈・山蘇・
白紋萬年青 其他＊
缽狀玻璃花器・球狀
玻璃花器・細沙

作法 缽狀玻璃花器裡裝著細沙，處理成斜斜的狀
態，然後將一只球狀玻璃花器倒扣在上面當裝飾，花
器裡裝著捲繞在一起的葉材，邊緣交叉擺放蘆薈後即
完成。

最上面才是真的冰塊

P.91

準備的材料
葉材＊萊姆黃金葛
其他＊玻璃花器・樹
脂材質的水晶冰塊・
真的冰塊

作法 將濕潤的葉片貼在花器的側面。少量多次填入
冰塊後注入清水，將真的冰塊擺在最上面後即完成。

確實藏起葉頭部位

P.91

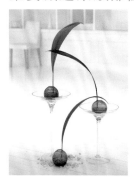

準備的材料
葉材＊大葉仙茅 其
他＊香檳杯狀花器・
圓形花器・小型劍
山・白沙

作法 將小型劍山放入圓形花器後，插入大葉仙茅。
注入清水後以白沙蓋住最底下，放在香檳杯狀花器
裡，調好葉片方向後即完成。

連同花器改變葉材種類

P.91

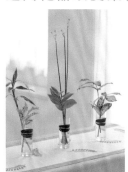

準備的材料
葉材＊白紋萬年青・
星點木・銀葉菊・鳴
子百合・太蘭・白鶴
芋葉片 其他＊玻璃
花器・拉菲草

作法 將白鶴芋葉片捲在花器的中上方，再以拉菲草
固定住。利用拉菲草，將2至3種表情各不相同的葉
材微微地綁成束，插入花器後即完成。

秋
autumn

葉片自由朝向任一方都OK

P.92

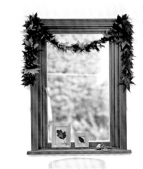

準備的材料
秋色葉材＊美國楓香
其他＊線

作法 一邊觀察顏色，一邊排好葉片的串連順序。縫
針穿線後穿過葉片中心點，將葉片串成一條彩帶狀，
串到自己喜歡的長度後，將縫線打結後即完成。

以接著劑黏貼紙張

P.92

準備的材料
秋色葉材＊地錦・櫻
花葉 花材＊大茴
香・檜木的種子
等 其他＊蠟紙・鐵
絲・印上文字的紙張
（白）・鐵鉗・縫衣
機（或針線）・接著
劑

作法

蠟紙對摺成兩半後，
一邊放入紅葉或果
實，一邊構成袋狀，
再以縫紉機車縫。將
紙套在摺成衣架狀的
鐵絲上，將紙貼在上
部即完成。

以鐵絲將葉片固定在枝條上
P.93

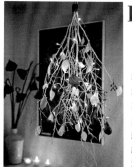

準備的材料

秋色葉材＊櫻花葉
花材＊玫瑰果‧枝條
其他＊布（白）‧鐵
絲（白）‧鐵絲‧麻
繩‧小燈泡‧彩色噴
漆

作法

利用鐵絲，將塗成白
色的枝條綁成束，上
面捲繞細麻繩後，纏
上小燈泡。剪成葉片
形狀的布、紅葉、果
實的根部纏繞白色鐵
絲後，固定在枝條
上，作品就完成囉！

利用模型構成更漂亮的四方形
P.93

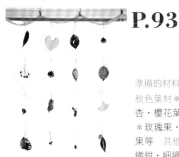

準備的材料

秋色葉材＊地錦‧銀
杏‧櫻花葉等　花材
＊玫瑰果‧橡實‧松
果等　其他＊鐵絲‧
鐵鉗‧細繩

作法

利用杯墊等方形物的
邊緣，將鐵絲摺成漂
亮的方框狀。再以摺
成鉤子狀的鐵絲，連
結方框，利用細繩吊
掛葉或果實。

卡片的表面作小一點
P.94

準備的材料

秋色葉材＊櫻花葉等
其他＊打上祝福語的
彩色紙‧蠟紙‧細
繩‧接著劑

作法　彩色紙裁好後摺起三分之一處。利用蠟紙製作
信封後，插入卡片上貼著葉片的那一面，再將細繩套
在摺線處即完成作品。

繫綁繽紛的線繩就會更可愛
P.94

準備的材料

秋色葉材＊櫻花葉‧
毛栗葉‧銀杏葉　花
材＊巴西胡椒木‧雞
麻　其他＊厚描圖
紙‧圖畫紙‧加鐵絲
的拉菲草‧毛根‧縫
紉機（或針線）

作法　描圖紙裁好後先對摺，摺好後裡側擺放葉片，
以縫紉機車鋸齒狀線條。夾入相同大小的畫紙，對摺
處綁拉菲草等，加上果實後作品就完成囉！

口袋部分只黏貼邊緣
P.95

準備的材料

秋色葉材＊地錦等
其他＊彩色紙‧蕾絲
紙‧接著劑

作法

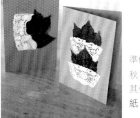

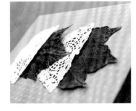

色紙裁好後將葉片貼
在表面上，再將蕾絲
紙疊貼在葉頭部位。
只貼邊緣，貼成口袋
狀。

葉片＆細繩相同顏色也漂亮
P.95

準備的材料

秋色葉材＊地錦‧銀
杏等　花材＊紅色果
實　其他＊小吊牌‧
小紙袋‧麻繩‧細
繩‧印章‧毛線‧錐
子‧接著劑

作法　小紙袋上方打一個小洞，再將細繩等穿過小吊
牌上方的小洞。以接著劑將葉片貼在表面上，蓋好印
章即完成。將果實加在和紙摺成的袋子上也不錯。

小心處理以免弄破葉片
P.95

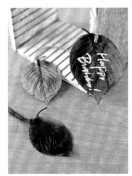

準備的材料

秋色葉材＊櫻花葉等
其他＊細麻繩‧毛
線‧筆‧錐子

作法　以錐子靠近葉頭附近鑽一個小孔後，穿上毛線
後頭尾打結。以筆在葉片表面寫下自己最喜歡的祝福
語。將幾枚不同顏色的葉片重疊固定在一起也很漂
亮。

將瓦楞紙塗上漂亮的顏色
P.95

準備的材料

秋色葉材＊美國楓
香‧銀杏‧合花楸
花材＊鹽膚木‧山歸
來（以上包括枝條）
其他＊瓦楞紙（有
稜）‧細繩‧彩色噴
劑‧錐子‧接著劑

作法　準備兩片裁成相同尺寸的瓦楞紙。其中一片塗
上顏色，另一片切割成窗框狀，兩片疊在一起，將葉
片貼在窗框裡。在窗框上打兩個洞後穿上細繩，綁上
枝條。

冬 winter

聖誕節

先構成環狀後再調整形狀

P.96

準備的材料
葉材＊雪松・綠之鈴
花材＊伯利恆之星
其他＊鐵絲（綠）・
花藝膠帶（綠）・棉
花

作法

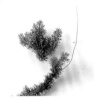

鐵絲捲上已經剪開成
小株的雪松後繞成環
狀。將小花插在鐵絲
上的空隙，利用棉花
與花藝膠帶完成保水
作業後，纏上藤蔓即
完成。

四周也擺幾顆海棠果

P.96

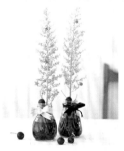

準備的材料
葉材＊鶴頂蘭　花材
＊海棠果　其他＊玻
璃瓶・緞帶2種・裝
飾品

作法

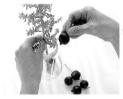

1 將已經摘除下葉
的鶴頂蘭插入玻
璃瓶裡，四周填滿海
棠果。留意鶴頂蘭是
否插得直挺。注入清
水至瓶口。

2 將緞帶綁在瓶
頸部位，再利
用粉紅或白色等色彩
甜美的小裝飾，將鶴
頂蘭裝飾得像一棵聖
誕樹。調整一下平衡
狀態後即完成。

構成花環後才幫葉片著色

P.97

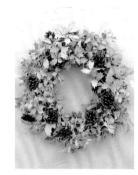

準備的材料
葉材＊冬青・雪
松　花材＊松果　其
他＊鐵絲・雪花噴
漆・膠水

作法

1 將粗鐵絲剪成
大約1m＋幾公
分（銜接處）的長度
後形成環狀。銜接處
以鐵絲纏緊。

2 已剪成小株的
雪松4至5根綁
成一束後，疊在步驟
1 的骨架上，再以鐵
絲纏緊。一束束地重
疊繞一圈，作成葉材骨
架狀。

3 冬青也分小
株，再利用鐵
絲將3到5小株綁成
束，綁好後靠在骨架
的上面與側面，以鐵
絲纏繞固定住。

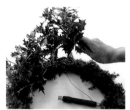

4 隱藏剛綁好的
上一束冬青基
部似地重疊下一束，
即可綁得很漂亮。繞
行骨架綁上小束冬青
一整圈。

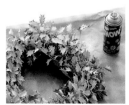

5 整個花環均勻
地噴上雪花噴
漆後晾乾。松果加上
鐵絲後纏在花環上，
以膠水固定後即完
成。

以紙粘土製作自己喜歡的燭台

P.97

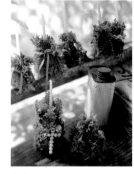

準備的材料
葉材＊羅漢柏　花材
＊杜鵑　其他＊小玻
璃瓶・紙粘土・蠶絲
線・緞帶・裝飾品

作法

1 將紙粘土黏在
小玻璃瓶上，
隨意捏成任何形狀。
如圖中作法，中間捏
粗或捏凹一點作成胡
蘆狀也OK。

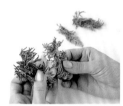

2 摘下羅漢柏枝
條上的葉子，
包住步驟 **1** 的小玻璃
瓶。厚度均等才能構
成漂亮的形狀。葉片
朝著同一個方向看起
來比較漂亮。

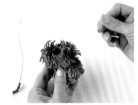

3 纏上蠶絲線以
固定住羅漢柏
的葉子。依個人喜好
加上串珠或珍珠的裝
飾品、緞帶、小花等
裝飾後，插好蠟燭後
即完成。

蠟燭上的葉片為可拆式

P.97

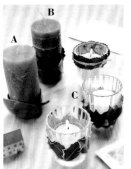

準備的材料
葉材＊冬青3種
其他＊蠟燭（ABC
共通） **A**毛根・膠
水・雙面膠帶 **B**鐵
絲・錐子 **C**雙面膠
帶・燭台・毛根・毛
線

作法

A 將毛根繞在蠟燭上，再將兩端扭在一起以固定住。以雙面膠帶，將冬青黏貼成線狀，貼在抹好膠水的毛根上。

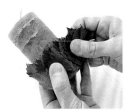

B 以錐子在好幾枚葉片中央鑽孔後穿上鐵絲。先靠攏葉片，再慢慢地伸展開來，繞在蠟燭上，最後將鐵絲兩端扭在一起以固定住。

C 使用燭台時，以雙面膠帶黏上葉片就OK。都是綠色的葉片也沒關係，綁上毛根或毛線就會很可愛。

新年

以相同的花材布置餐桌

P.98

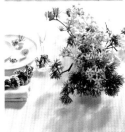

準備的材料
葉材＊松樹 花材＊
石斛蘭・當藥・蠟梅
（切花） 其他＊花
器・小石子・鐵絲

作法 松樹剪成小株後交互地插入花器裡，之間插入石斛蘭等，底下鋪小石子。建議使用相同花色的餐巾或玻璃杯，以營造統一感。

松針少量多次成束後加入

P.98

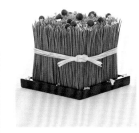

準備的材料
葉材＊松針 花材＊
落霜紅 其他＊金
粉・紙繩（白）・厚
紙・色紙（綠）・方
盤・透明膠帶・雙面
膠帶

作法

1 摺好以雙面膠帶貼好色紙的厚紙，再以透明膠帶固定成方框狀後固定在盤子裡。插入以透明膠帶捆成一束束的松針。

2 方框外側也黏貼上一整圈，先貼上雙面膠帶，再一根一根地黏上松針。中央綁一條紙繩，松針上撒上落霜紅與金粉即可。

將「節」當作圖案充分運用

P.99

準備的材料
葉材＊木賊 花材＊
千兩的果實 其他＊
膠水

作法 以筷子長度的三分之一為大致基準，切好木賊後，套在筷子的上半部，看看是否協調，再以膠水將果實黏在拿筷子時不會碰手的位置。

裡面藏著海綿

P.99

準備的材料
葉材＊竹子 花材＊
木瓜梅 其他＊細麻
繩・吸水海綿・線
鋸・螺絲・一字型螺
絲刀

作法

先以線鋸將竹子鋸成兩段，再利用螺絲與螺絲刀，在其中一段竹子上鑽孔，放入吸水海綿至孔洞下方為止。最後以細麻繩綁竹子，綁兩處後，將花插入孔洞中。

葉片打洞時要注意

P.99

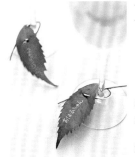

準備的材料
葉材＊千兩葉 其他
＊紙繩（紅白）・打
洞器（或錐子）・筆

作法 利用打洞器，靠近葉頭附近打洞後穿上紙繩。小心處理，避免葉片裂開。以筆在葉片表面寫上名字。將紙繩綁在玻璃杯腳上即完成。

以兩色的緞帶妝點得更華麗

P.99

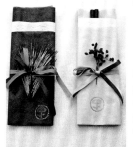

準備的材料
葉材＊松枝 花材＊
樺葉莢迷的果實 其
他＊和紙・薄紙・緞
帶2種・印章

作法 薄紙與和紙錯開後重疊在一起，露出兩種顏色後摺好。將筷子插入紙的空隙中，中間綁緞帶後插入松枝等，蓋上印章後即完成。

一定要知道的
花圖鑑

葉通常用於襯托花。對於主角的花也了解一些基本知識吧！本單元中將依盛產時期分成五大類，針對使用訣竅·特徵與最近趨勢等作更詳盡的介紹。

全年

一年四季，前往花店都能買到，使用起來很方便的花卉。花形或開花狀態各有特色，存在感十足，非常適合當主花。

千代蘭

蘭科
千代蘭屬
花色：●●●○○◎

花瓣細窄，開花呈星形，姿態輕盈的蘭花。花色豐富，涵蓋紅色或深紫色等鮮豔色彩。

火鶴

天南星科
火鶴屬
花色：●●●○●●●
●◎

質感如琺瑯般光滑的心形花，充滿熱帶植物氛圍的花卉，葉片也很受歡迎。

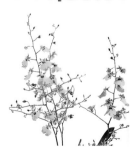

文心蘭

蘭科
文心蘭屬
花色：●●●○●◎

枝條柔軟有彈性，上面開著翩翩飛舞似的小花，蘭花品種中姿態最嫵媚動人的品種。

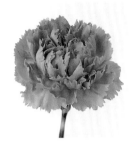

康乃馨

石竹科
石竹屬
花色：●●●○○●●
●◎

滿是荷葉邊狀皺褶的花形最可愛。花朵耐插，顏色豐富多彩，因此，初學者也很容易上手。

非洲菊

菊科
非洲菊屬
花色：●●●○○●●
◎

因花形與花色鮮明親和而深受喜愛。枝條容易受損，水以少量為宜。

海芋

天南星科
馬蹄蓮屬
花色：●●○○○●●
●●◎

苞葉看起來像花，捲成漏斗狀，花形落落大方，莖部柔美富彈性，另有小花品種。

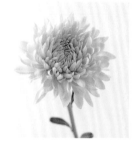

菊花

菊科
菊屬
花色：●●●○○●●
●◎

可愛的絨球狀花或淡雅色澤等，有多種感覺不同且花形漂亮的品種陸續登場。

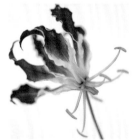

火焰百合

百合科
嘉蘭屬
花色：●●●○○○●◎

反捲扭曲，如火焰般熱情的花瓣充滿著律動感，花蕾都會綻放，絕對物超所值的花卉。

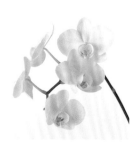

蝴蝶蘭

蘭科
蝴蝶蘭屬
花色：●●○○●●◎

外型姣好且充滿高級感，送禮也相當受歡迎的蘭花。方便花藝創作時使用的小朵花品種也越來越多。

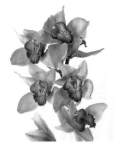

東亞蘭

蘭科
蕙蘭屬
花色：●●●●○●●◎

以質感細緻如蠟質工藝品為特徵。除顏色比較暗沉的粉色系外，花色清透的品種也登場了。

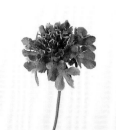

松蟲草

續斷科
藍盆花屬
花色：●●●○●●●●◎

質地纖細的細長型莖部開著可愛的小花，最適合用於搭配充滿自然風味的作品。不耐悶熱天氣，建議適時整理葉片。

大理花

菊科
大理花屬
花色：●●●●○●●◎

重疊著許多細小花瓣，花形飽滿有分量。近年培養出來的花更是多采多姿。

大飛燕草

毛茛科
翠雀屬
花色：●●●○●●●◎

藍色系花中透明感名列前茅，色彩非常鮮豔的花卉。採用粉紅色或黃色花，會營造出完全不同的氛圍。

石斛蘭

蘭科
石斛蘭屬
花色：●●○●●●●◎

切花上市量最大的蘭花。淺色花越來越多，律動感十足，價格平實，可輕鬆使用。

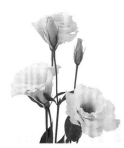

洋桔梗

龍膽科
洋桔梗屬
花色：●●●●○●○●●●◎

從許多荷葉邊狀花瓣構成的重瓣花，到清純可愛的單瓣花，花形豐富多彩，花苞也好好地運用吧！

玫瑰

薔薇科
薔薇屬
花色：●●●○●●●●◎

顏色豐富到據說任何顏色都有，大小、花形、香味更是多采多姿，非常受歡迎、華麗程度相當高的花卉。

萬代蘭

蘭科
萬代蘭屬
花色：●●●●◎

最廣為熟知的品種是花瓣上有網紋的紫色花。碩大且花瓣厚實的花重疊構成姿態更是充滿著異國風情。

藍星花

蘿摩科
琉璃唐綿屬
花色：●○●

質感柔細的星形小花最可愛迷人。切口流出白色黏液時，洗掉後再使用吧！

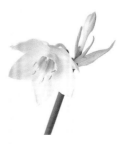

亞馬遜百合

石蒜科
亞馬遜百合屬
花色：○

潔白無瑕的花瓣上，帶著淡綠色的皇冠般，姿態優雅的花卉。香氣宜人，氣質也高雅。

百合

百合科
百合屬
花色：●●●●○●●◎

高雅華麗姿態直接就能構成一幅畫。開花後就將花蕊摘掉吧！

*花色係指市面流通的切花顏色。●紅色 ●粉紅色 ●橘色 ○黃色 ○白色 ●紫色 ●藍色 ●綠色 ●茶色 ●黑色 ●銀色 ◎表示複色。

107

鬱金香

鬱金香屬
盛產季節：12月至3月
花色：●●●●○●●
　　　●●◎

春季最具代表性的球根花卉。花形、花色豐富多彩，齊備各品種。氣溫高，花朵更容易綻放。

三色菫

菫菜科
菫菜屬
盛產季節：1月至3月
花色：●●●●○●●
　　　●◎

花壇中最常見，人們最熟悉親近的花卉。花瓣呈荷葉狀的大朵品種或開穗狀花的品種也已上市。

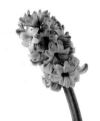

風信子

百合科
鬱金香屬
盛產季節：12月至3月
花色：●●●●○●●

聞到甘甜香氣就覺得很春天，粗壯的莖上長著鈴鐺似的鐘形花最可愛。綻放著重瓣花的品種更華麗。

瑪格麗特

菊科
菊屬
盛產季節：12月至4月
花色：●●●●○◎

因清新脫俗的白色花而令人印象深刻，不過也有粉紅或黃色等，品種變化越來越多元。

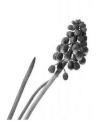

葡萄風信子

百合科
葡萄風信子屬
盛產季節：12月至4月
花色：○●●

狀似葡萄，開著藍色穗狀小花的姿態最惹人憐愛。建議以清涼感十足的花色為重點配色。

陸蓮花

毛茛科
毛茛屬
盛產季節：12月至4月
花色：●●●●●○●●
　　　●◎

因薄紙般花瓣層層堆疊出來的柔美姿態與飽和的色彩，近年來人氣急速竄升。

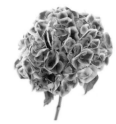

繡球花

虎耳草科
八仙花屬
盛產季節：6至9月・12月至3月
花色：●●○●○●●◎

形狀似手毬，花形飽滿的花卉，是剪成小朵用於填補空隙時最活躍的配角。

鐵線蓮

毛茛科
鐵線蓮屬
盛產季節：5月至7月
花色：●●○●○●◎

花開在纖細的枝條上，從充滿日本風情的單瓣花，到散發西洋風味的重瓣花，品種豐富多元，甚至還有鐘形花。

百日草

菊科
百日草屬
盛產季節：6月至11月
花色：●●●●●○●◎

素樸的庭園花卉，色彩豐富，也會以切花型態上市。花瓣容易損傷。

芍藥

芍藥科
芍藥屬
盛產季節：5月至6月
花色：●●●●○●

婀娜多姿的大朵花，甚至被當作美人的代名詞。粉紅色系的變化最豐富。

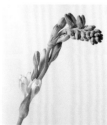

晚香玉

龍舌蘭科
晚香玉屬
盛產季節：6月至11月
花色：○

縱向相連的花氣質最高雅。據說月圓時香氣最濃厚，濃厚的香氣也是魅力之一。

向日葵

菊科
向日葵屬
盛產季節：5月至10月
花色：●●●●●

除象徵夏天的鮮黃色花外，色澤更典雅的茶色或小朵向日葵也很受歡迎。

雞冠花

莧科
青葙屬
盛產季節：7月至11月
花色：●●○○○●●●○
　　　◎

毛茸茸的花朵感覺很溫暖。除形狀較奇特的雞頭形外，另有球形或矛狀等品種。

大波斯菊

菊科
波斯菊屬
盛產季節：9月至11月
花色：●●○○○◎

細細的枝條隨風搖曳，楚楚動人的風情最適合日本的秋天。另有黃色品種。

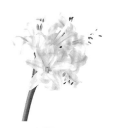

納麗石蒜

石蒜科
納麗石蒜屬
盛產季節：9月至12月
花色：●●●○●●◎

花瓣酷似捲繞成柔美曲線的緞帶，非常漂亮的花卉。閃閃發光的鑽石百合也是同類。

雪絨花

繖形花科
Actinotus屬
盛產季節：9月至12月
花色：○

表面覆蓋著絨毛，質感像法蘭絨布料，感覺很溫暖，充滿柔美氛圍的花卉。

龍膽

龍膽科
龍膽屬
盛產季節：7月至10月
花色：●○○●●

除傳統的藍紫色花類型外，也有粉紅或水藍等品種，非常適合花藝創作時採用。

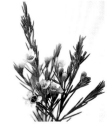

蠟梅

桃金孃科
蠟花屬
盛產季節：10月至12月
花色：●●○○○

質感像蠟工藝作品而得此名。細細分枝的枝條上長滿花和葉。

孤挺花

石蒜科
孤挺花屬
盛產季節：12月至4月
花色：●●●●○●○○
　　　●◎

莖部粗壯，頂端開出華麗的大朵花。莖部中空易斷裂。

水仙

石蒜科
水仙屬
盛產季節：12月至3月
花色：●●○○○◎

為早春增添色彩的日本水仙，甘甜香氣為另一種魅力。切口流出白色黏液時，洗掉後再插入花器中。

山茶花

茶科
山茶屬
盛產季節：12月至2月
花色：●●○○◎

除日本常用於創作花藝作品外，歐美國家的人也很熟悉。花首易折斷。

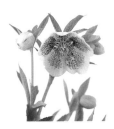

聖誕玫瑰

毛茛科
聖誕玫瑰屬
盛產季節：1月至5月
花色：●●○○○●●◎

因低頭綻放的嬌羞模樣、複雜且微妙的花色而吸引眾多愛好者。另有花形可愛的鐘形花品種。

聖誕紅

大戟科
大戟屬
盛產季節：11月至12月
花色：●●○○◎

聖誕節絕對不可或缺的盆花，偶爾也會販售切花。看起來像花瓣的部分其實是苞葉。

木瓜梅

薔薇科
木瓜梅屬
盛產季節：12月至1月
花色：●●○

描繪出奔放線條的枝條上，開著花形飽滿的小花。另有枝條上長刺的品種，使用時請小心。

INDEX
花材＆葉材索引

提供查詢以本索引中列舉花材完成的作品＆圖鑑。

［索引用法］
花材名稱……作品頁數・圖鑑頁數

果實

花藝設計製作者一覽表

製作者姓名	作品刊載頁面	工作室名稱
相澤美佳	87	Design Flower花遊
磯部浩太	86・87	Landscape
市村美佳子	58・60・61・96・97	Velvet Yellow
井出 綾	30・43・47・51・53・55・66・94・95・97	Bouquet de Soleil
大川智子	84	flower Via
大久保有加	38・98	IKEBANA ATRIUM
大髙令子	99	Rencontrer
岡田恵子	36	mami Flower Design School
岡村有紀	64	atelier neige
岡本典子	63	Tiny N
落 大造・佳子	66・85	Les Deux
落合惠美	47・59	Brindille
片岡めぐみ	51	—
菊池初美	71〜73・75・77	Kstage
熊坂英明	書衣・3〜7・26・27・32・33・65	Bear
今野政代	89・91	Belles Fleurs
斉藤理香	47・50	Field
渋沢英子	43・97	Vingt Quatre
鈴木雅人	16・17・39・67	ZUKKY
染谷多恵子	20・22・23・38	Pua Lani
高橋 等	90・91	—
田中光洋	55・63	Plants total design FORME
田中佳子	88〜90	La France
寺井通浩	76・79・81	Karanara no ki
中三川聖次	18	De Bloemen winkel
並木容子	42・43・92	Gente
深野俊幸	32・51・87・96	COUNTRY HARVEST
増田由希子	86・92・93・95	plus studio
マ ニ ュ	31・62	MAnYU Flowers
マ ミ 山本	12〜15・19・21	Anela
めぐろみよ	93〜95	Atelier Pato
森 春雄	37・39	花森
森 美保	33・65・67・85	Arrière cour
柳澤緑里	70・71・73〜75・77〜80	Oak leaf
渡辺俊治	46・98・99	BRIDES

| 花之道 | 06

插花課的超強配角

葉材の運用魔法 LESSON

作　　　　者／KADOKAWA CORPORATION ENTERBRAIN
譯　　　　者／林麗秀
發　行　人／詹慶和
總　編　輯／蔡麗玲
執　行　編　輯／劉蕙寧
編　　　　輯／蔡毓玲・詹凱雲・黃璟安・陳姿伶
執　行　美　編／李盈儀
美　術　編　輯／陳麗娜・周盈汝
內　頁　排　版／造極
出　　版　　者／噴泉文化館
發　行　者／悅智文化事業有限公司
郵政劃撥帳號／19452608
戶　　　　名／悅智文化事業有限公司
地　　　　址／新北市板橋區板新路 206 號 3 樓
電　　　　話／(02)8952-4078
網　　　　址／www.elegantbooks.com.tw
電　子　信　箱／elegant.books@msa.hinet.net
傳　　　　真／(02)8952-4084

2014 年 3 月初版一刷　定價 480 元

國家圖書館出版品預行編目 (CIP) 資料

插花課的超強配角－葉材の運用魔法 LESSON /
KADOKAWA CORPORATION ENTERBRAIN 著
; 林麗秀譯. -- 初版. -- 新北市：噴泉文化館出版,
2014.3
　　面；　公分. --（花之道；06）
ISBN　978-986-90063-2-3（平裝）
1. 花藝

971　　　　　　　　　　　　　103000798

Staff _____

企劃・撰文　高梨菜々
編輯　柳綠（《花時間》編輯部）

攝影　落合里美・栗林成城・田邊美樹・中野博安
森 善之・山本正樹（含書衣・書名頁）
封面花藝設計　熊坂英明（Bear）

美術編輯　大薮胤美（Phrase）
設計　菅谷真理子・瀬上奈緒（Phrase）

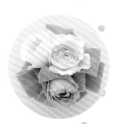

經銷／高見文化行銷股份有限公司
地址／新北市樹林區佳園路二段 70-1 號
電話／0800-055-365 傳真／（02）2668-6220